U0051508

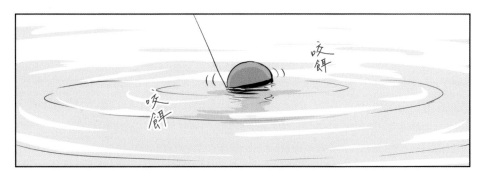

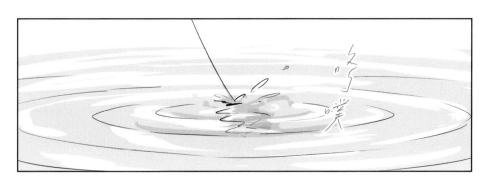

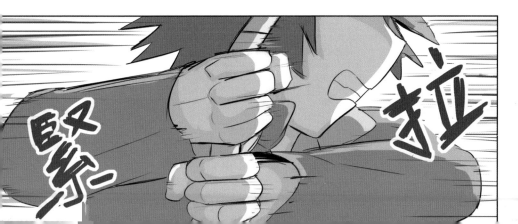

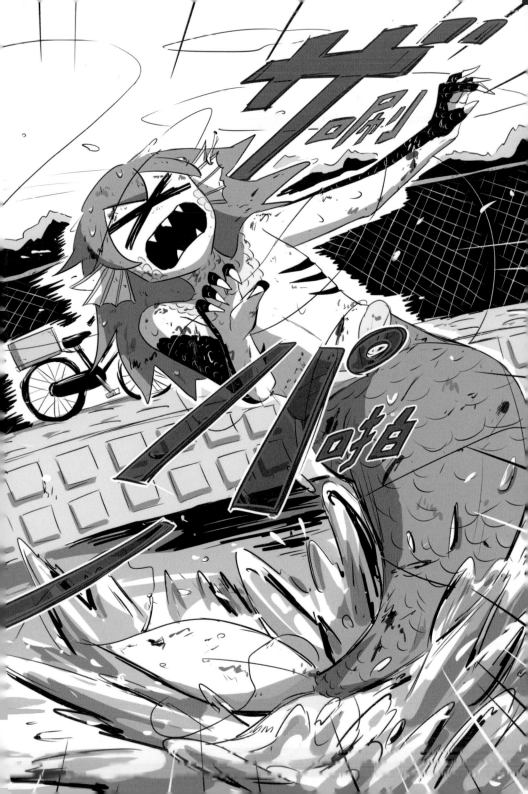

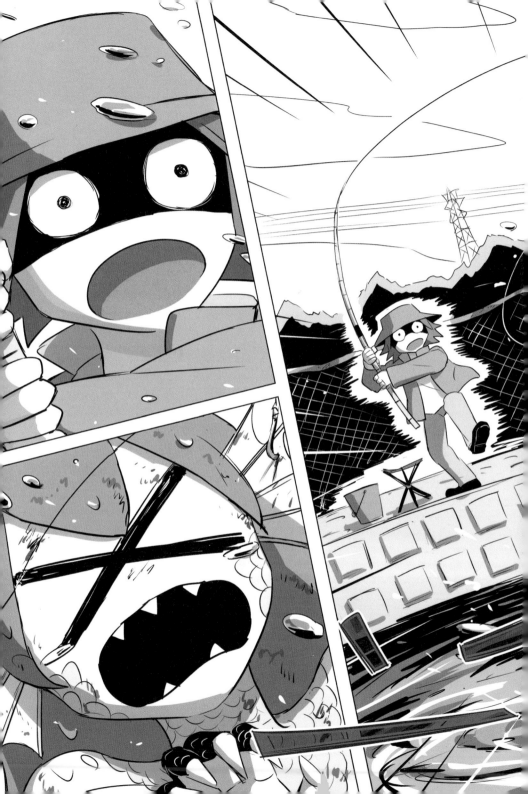

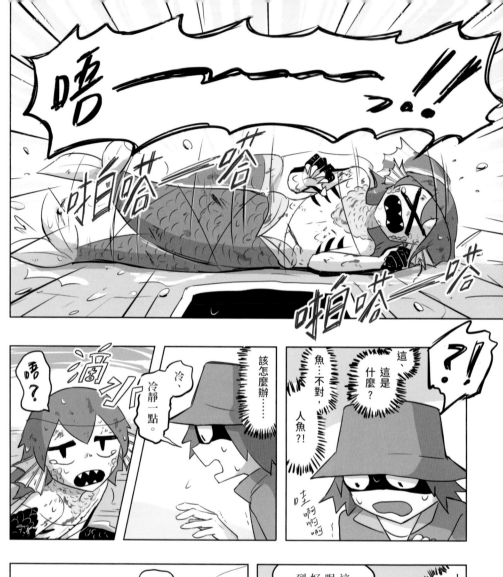

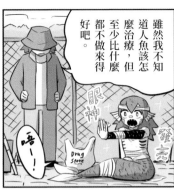
雖然我不知道人魚該怎麼治療，但至少比什麼都不做來得好吧。

拉緊

真是的，我要回家啦。

好啦，快走吧，再見啦。

妳身上有水溝的臭味，不要靠近我！

這什麼？鱗片？我不要啦。這種東西我不要啦。

啊，太陽下山了。

唔！

遞出

啊被她發現了。

唔哇，過來了。

她還在⋯⋯

欸。

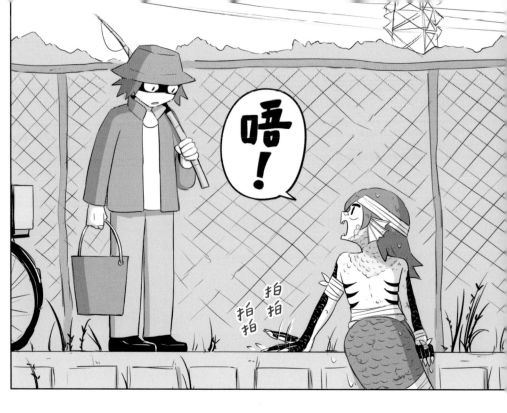

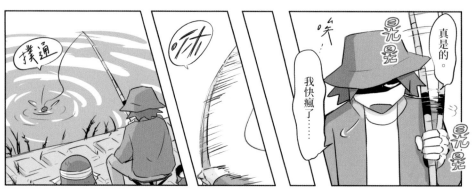

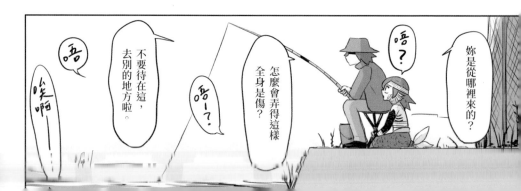

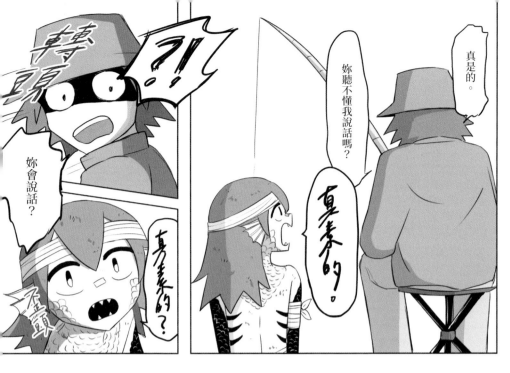

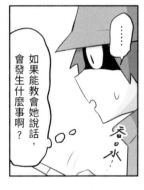

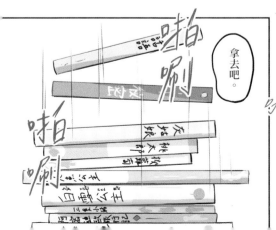

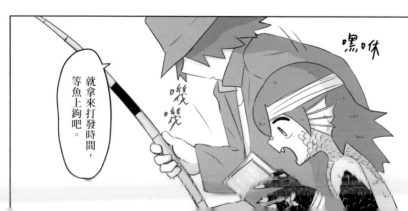

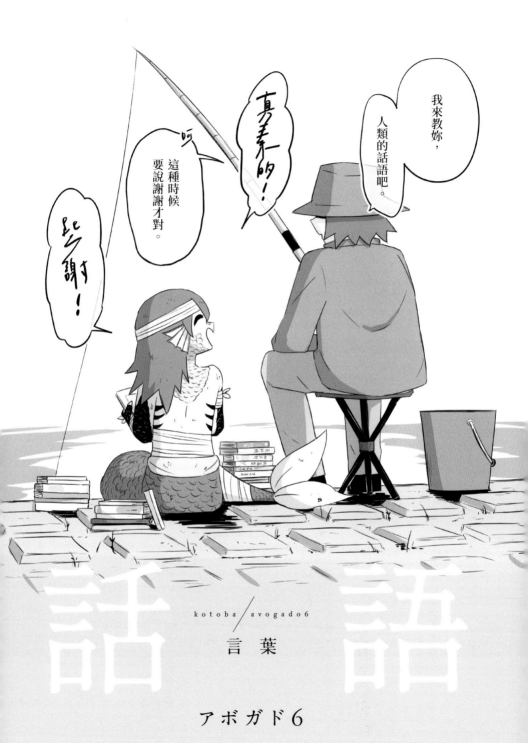

kotoba / avogado6

言葉

アボガド6

contents

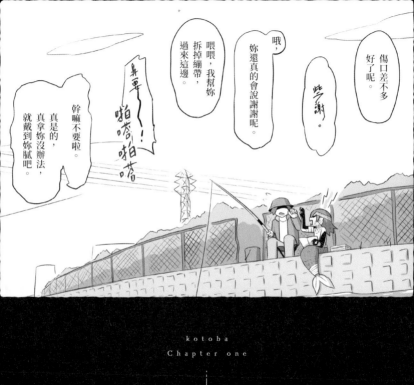

kotoba

Chapter one

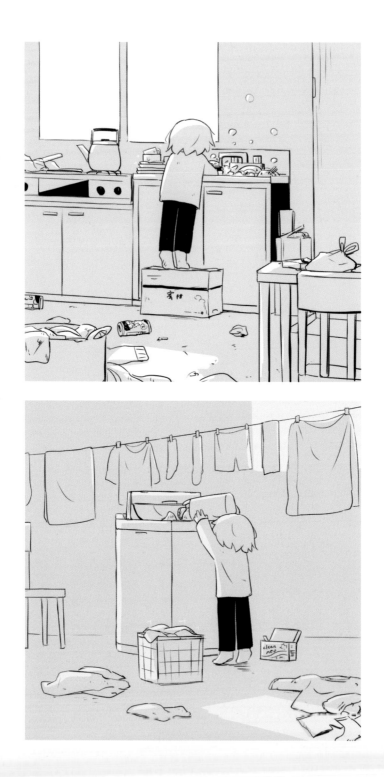

孝順

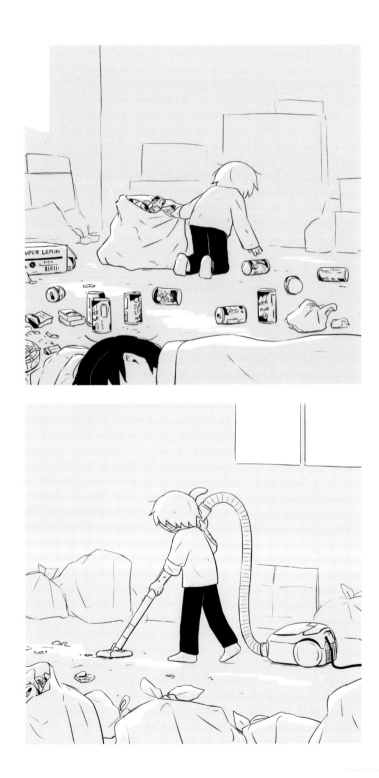

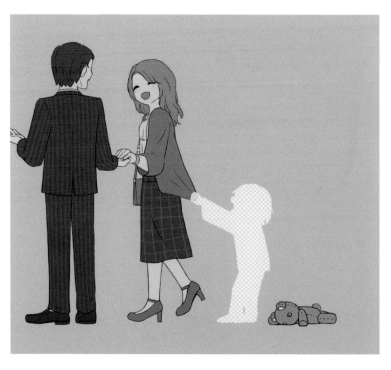

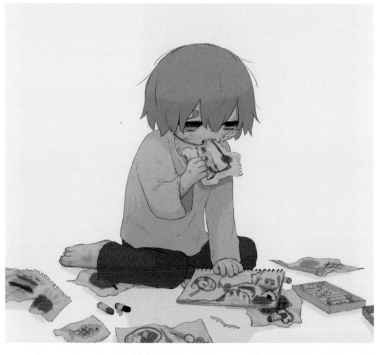

不認識的男人 ……|…… 吃飯時間

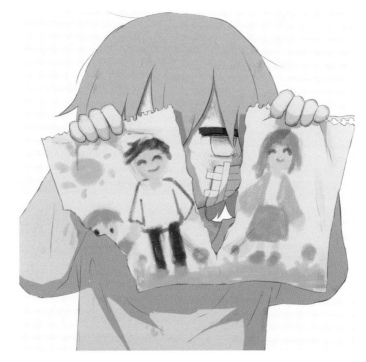

畫裡的家人 ⋯⋯ Happy Bye Bye

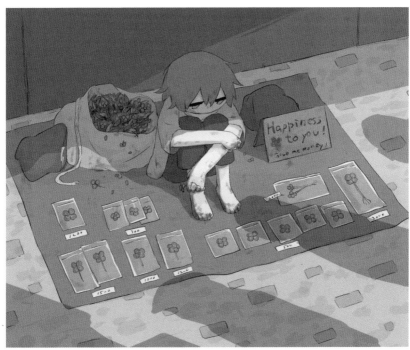

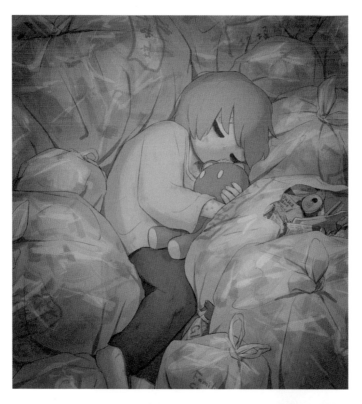

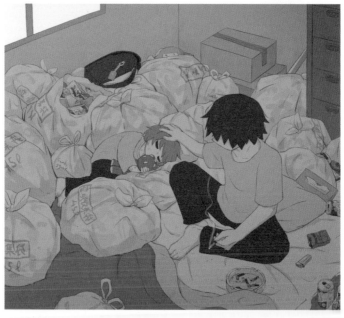

軟綿綿的床　⋯⋯懺悔

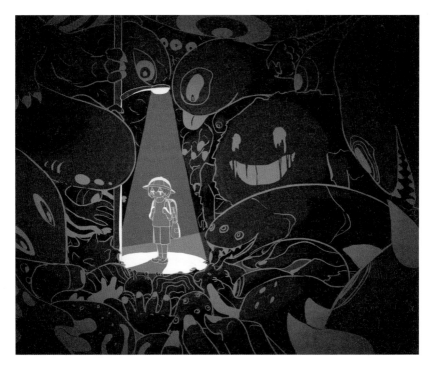

妖怪街道好可怕好可怕⋯⋯雷鳴

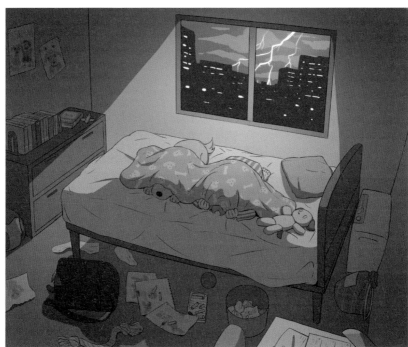

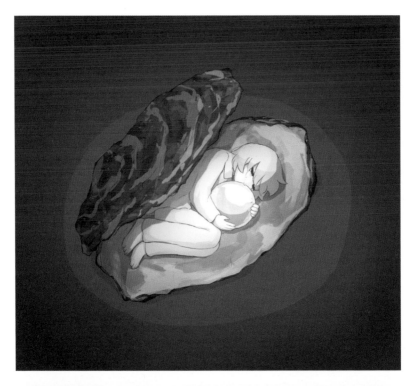

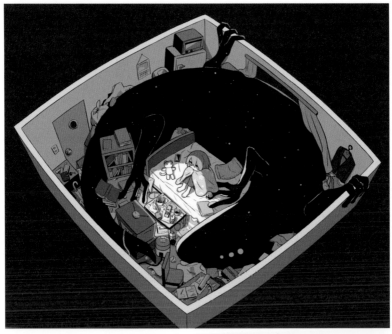

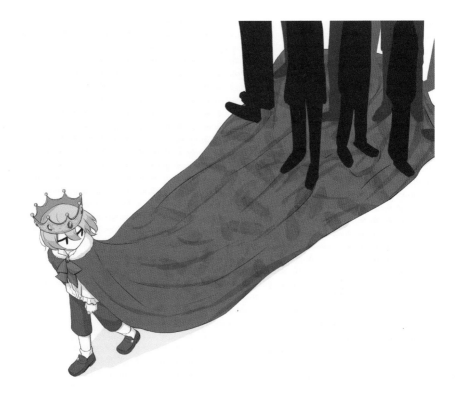

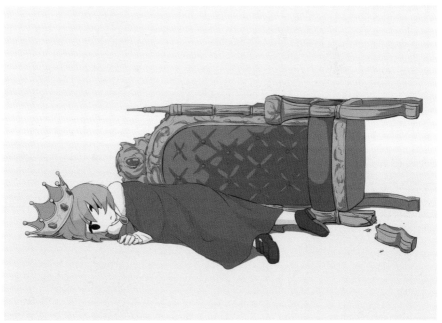

礙事者 ……… 失足

譯註：原文「失腳」也有「垮臺」的意思。

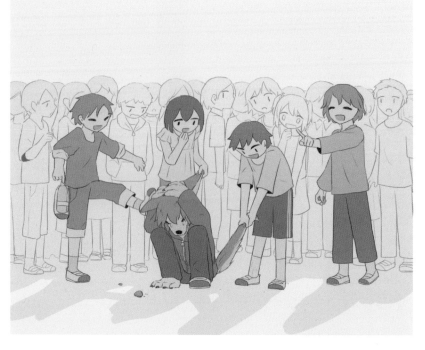

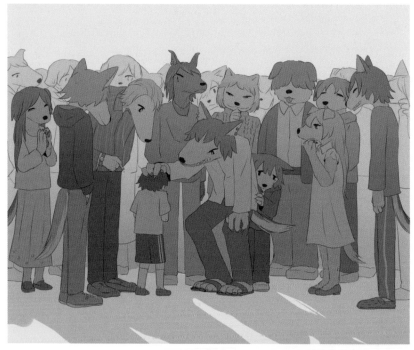

少
数

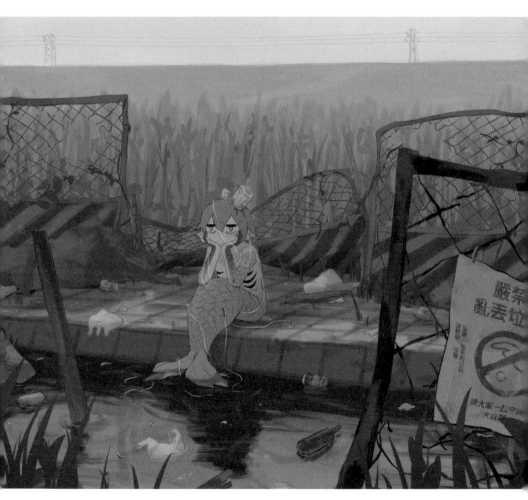

無家可歸

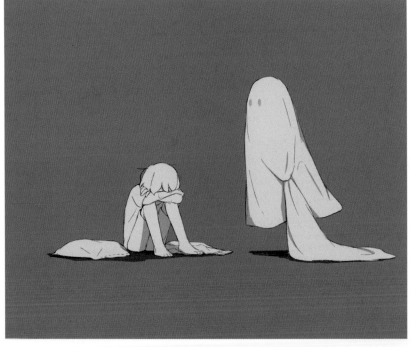

愛
哭
鬼

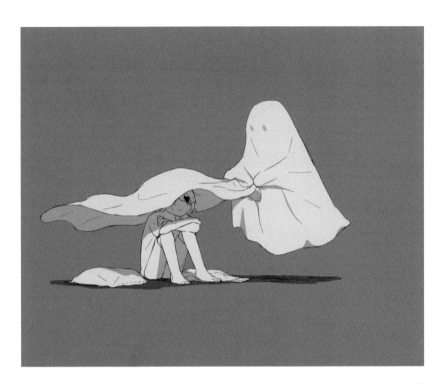

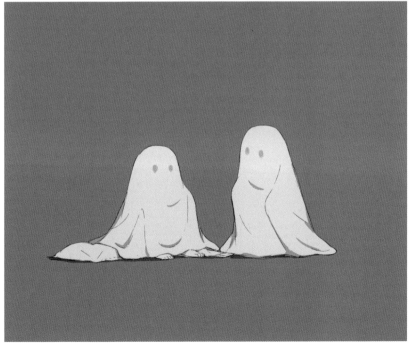

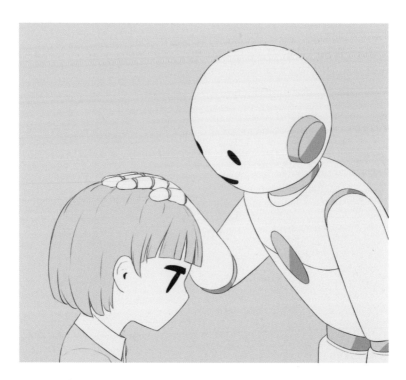

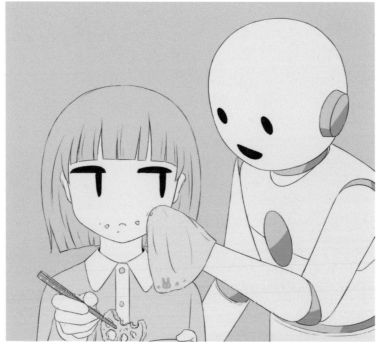

母
親

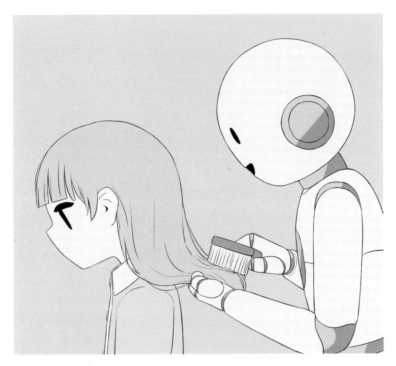

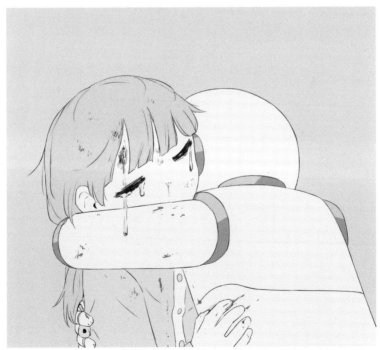

家裡有事請假

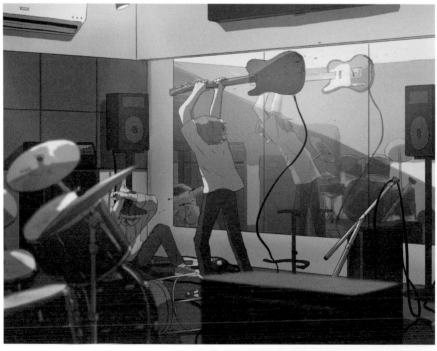

自嘲……隔音室

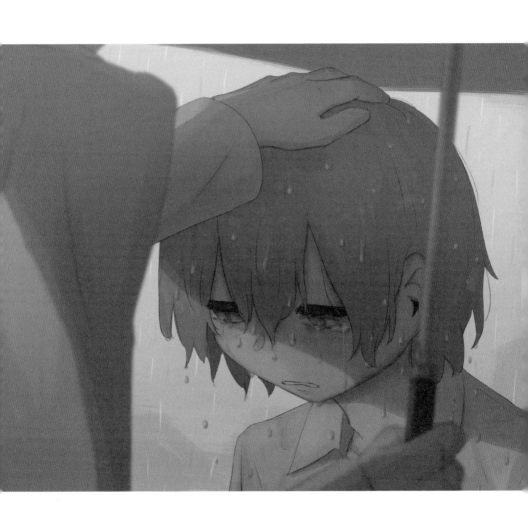

希望你什麼也別問

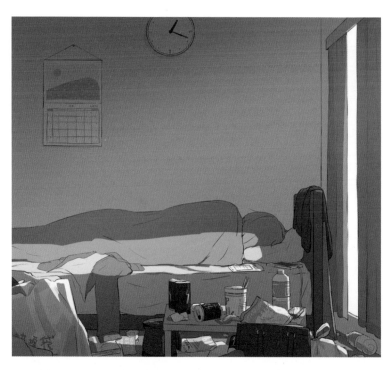

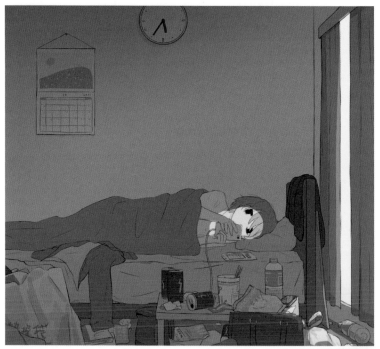

今天也一事無成

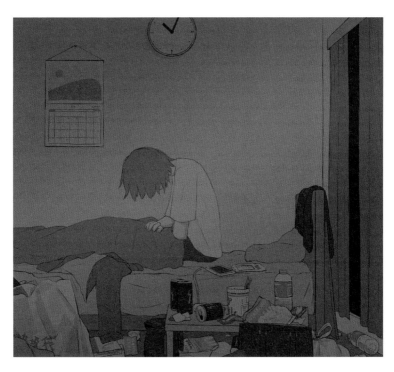

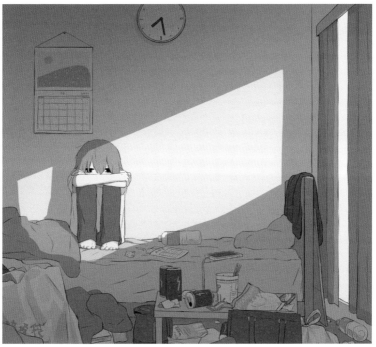

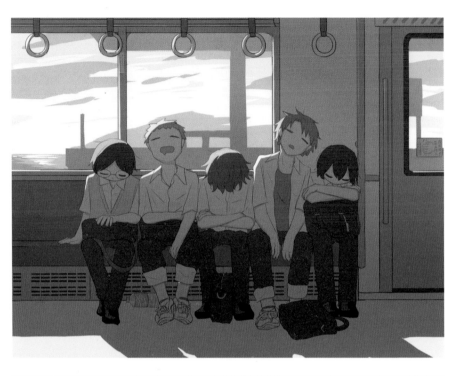

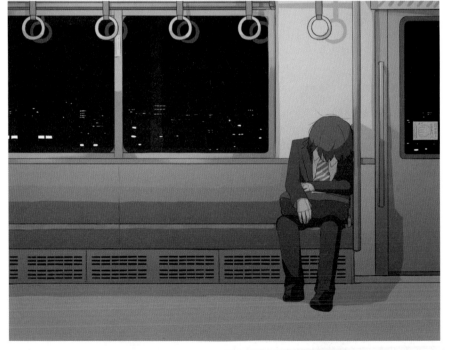

未曾見過的景色……看膩了的景色

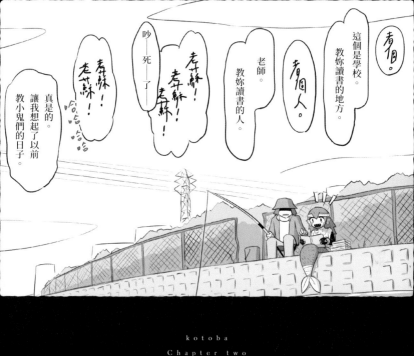

kotoba

Chapter two

我不知道……不知道長怎樣

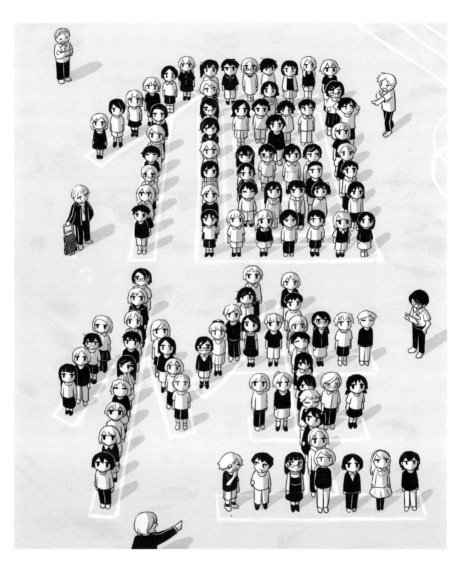

統率

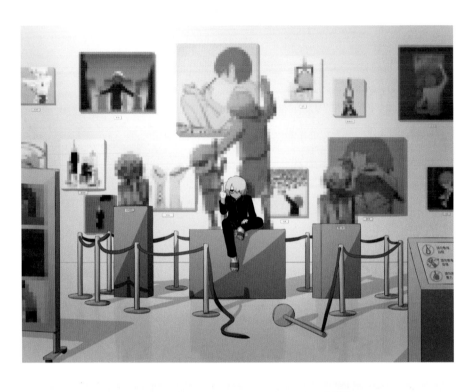

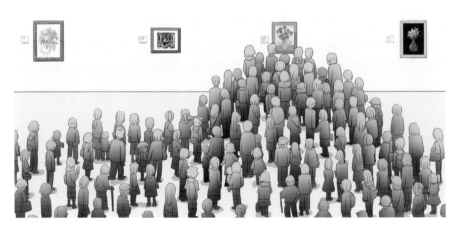

管制展 ……… 名畫

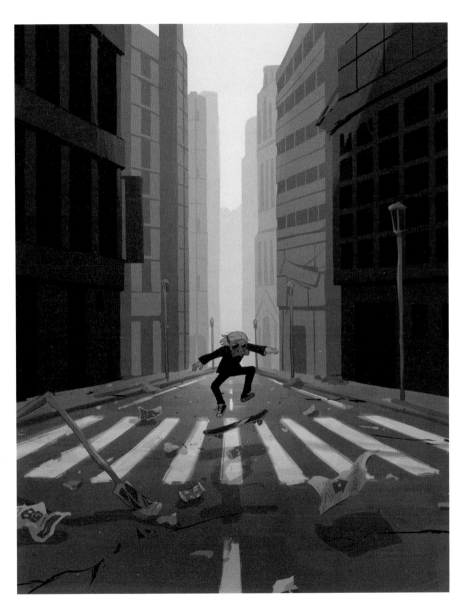

Silent City

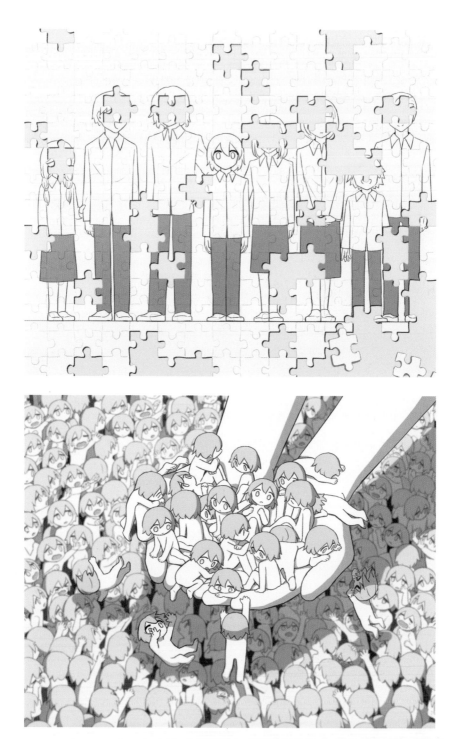

想不起來……支援

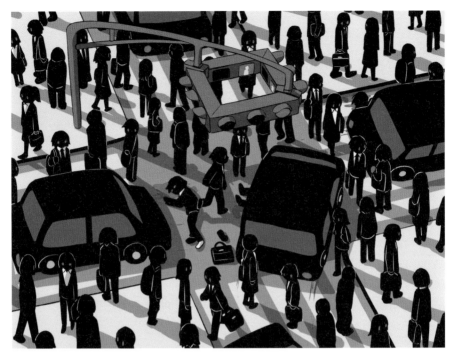

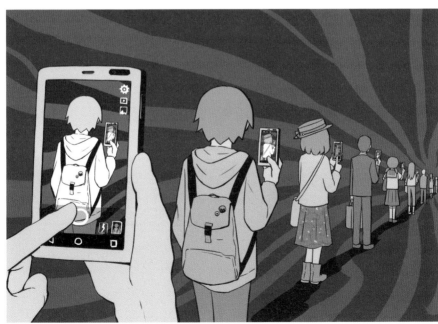

失去控制 ------scoooooooop

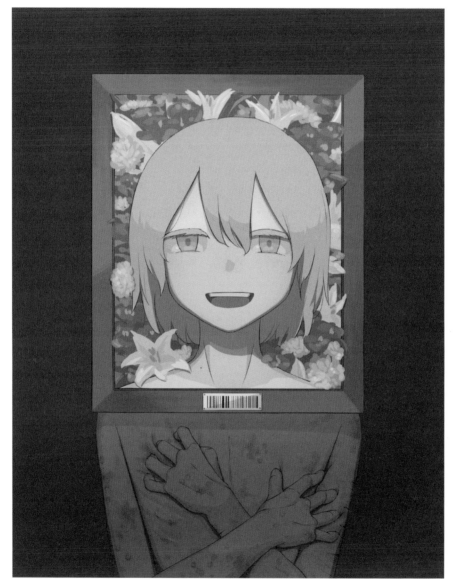

商品

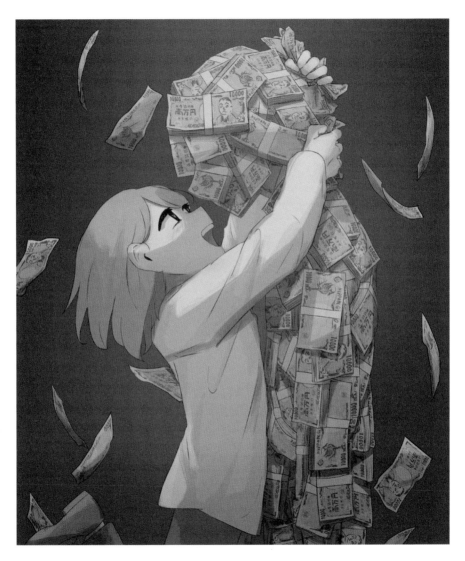

I love you

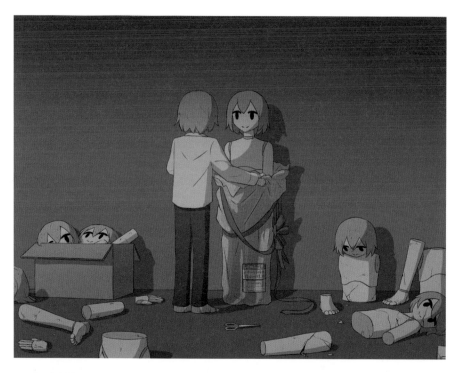

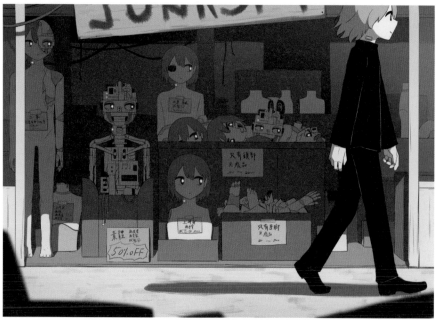

消耗品⋯⋯廢品

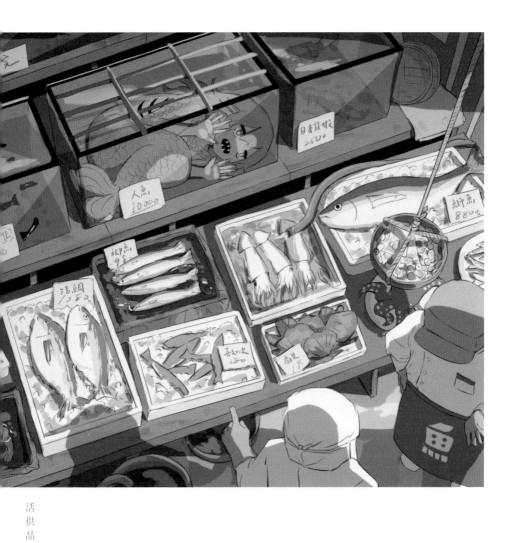

活
供
品

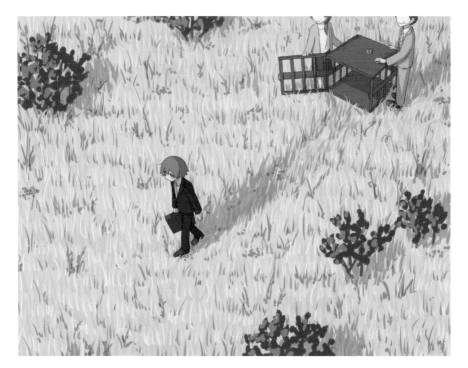

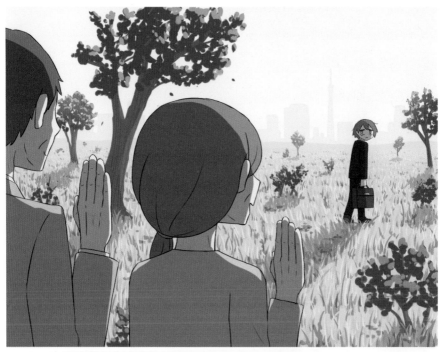

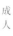

成人

能變成大人嗎

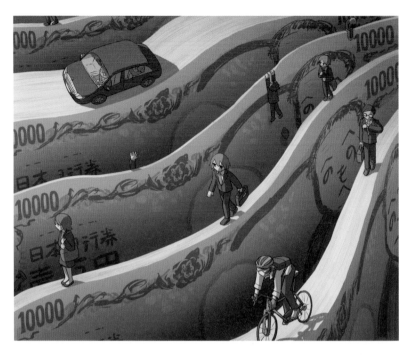

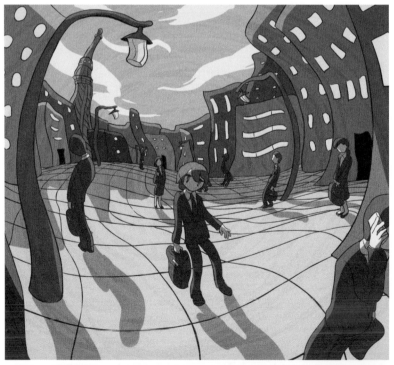

安寧⋯⋯⋯暈眩仙境

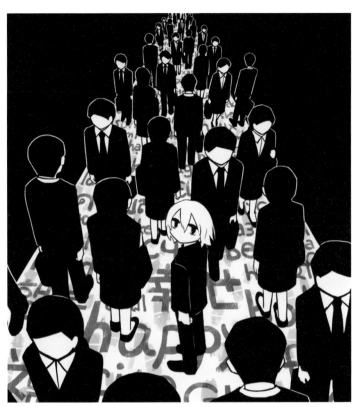

Where is happiness...... 我是想成爲什麼啊

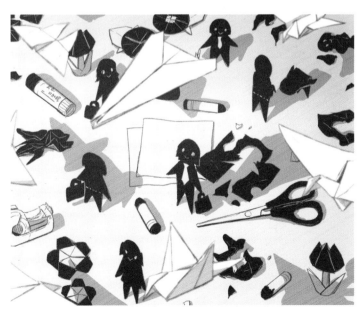

49

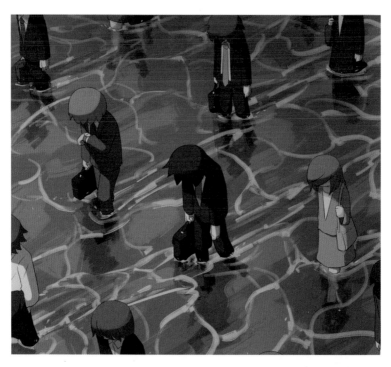

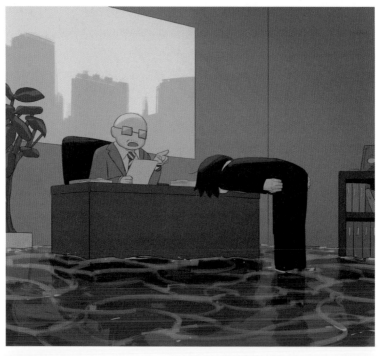

腳步沉重

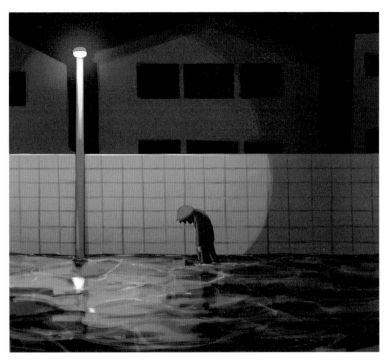

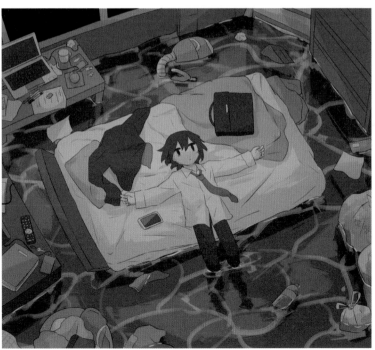

練
習

帶狗散步──汪汪

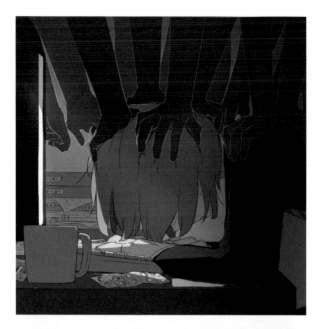

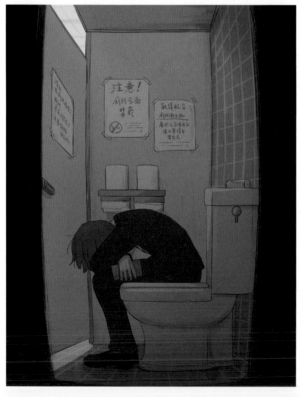

不適──阿摩尼亞的嘆息

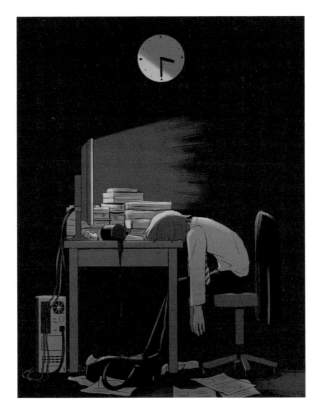

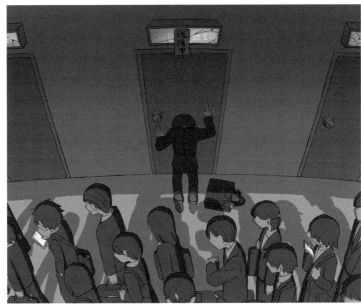

停止運作⋯⋯好想逃走

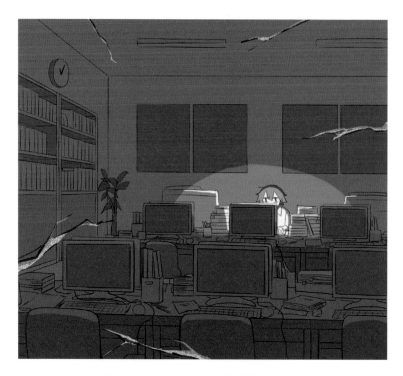

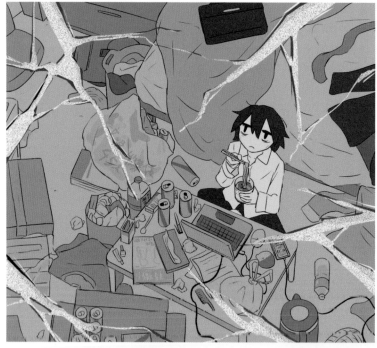

日常

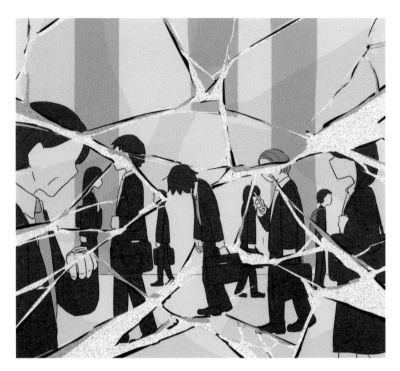

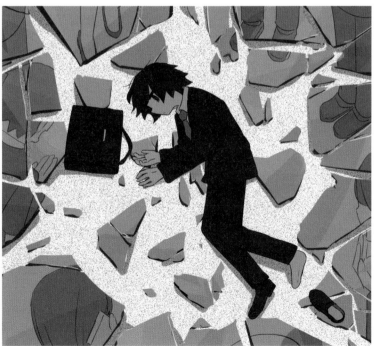

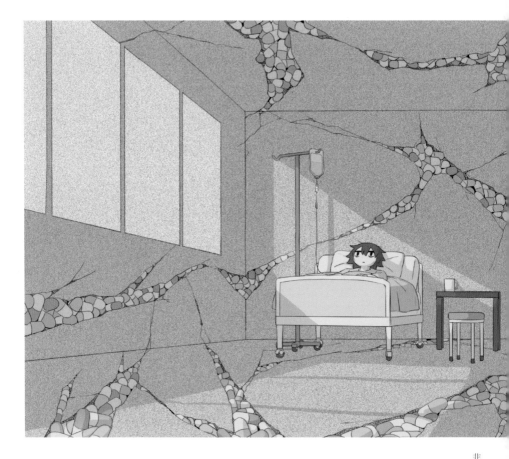

非
日
常

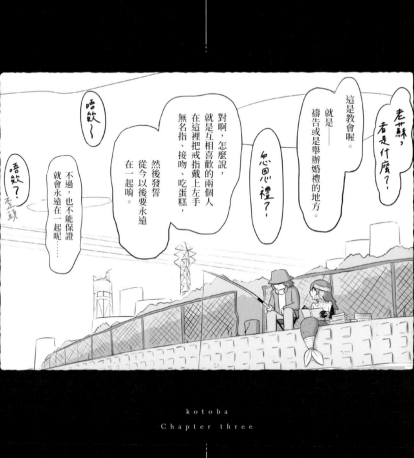

這是教會喔。

就是——

禱告或是舉辦婚禮的地方。

老蘇，者是什麼？

無名指、接吻、吃蛋糕，

在這裡把戒指戴上左手

就是互相喜歡的兩個人

對啊，怎麼說，

恕思禮了？

唔欸~

然後發誓

從今以後要永遠

在一起唷。

不過，也不能保證

就會永遠在一起呢……

唔欸？
歪頭

kotoba
Chapter three

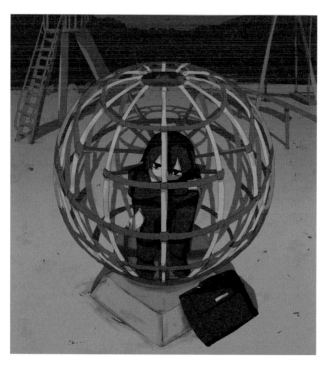

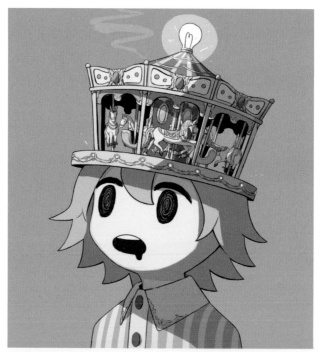

少年的牢籠⋯⋯⋯⋯轉來轉去

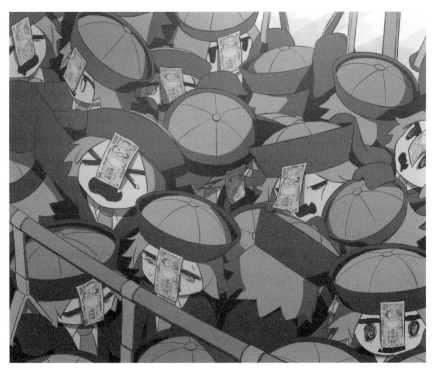

地獄罐頭————：好想變成魚

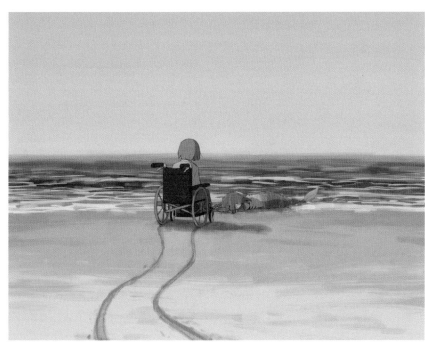

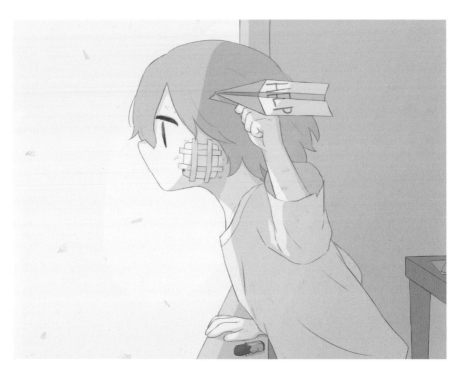

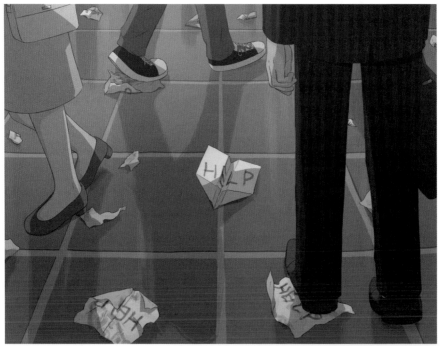

希望 ⋯⋯⋯⋯⋯ 漠不關心

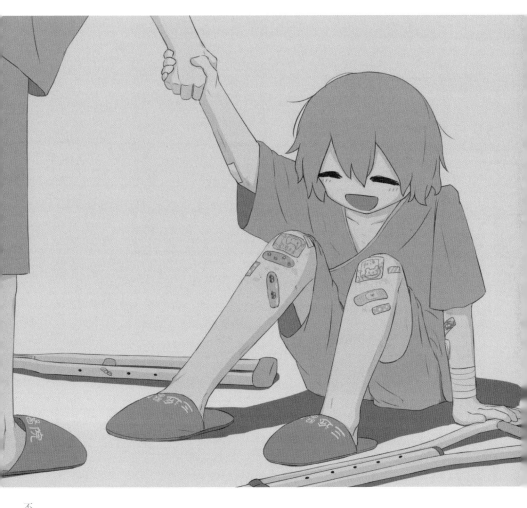

不
屈

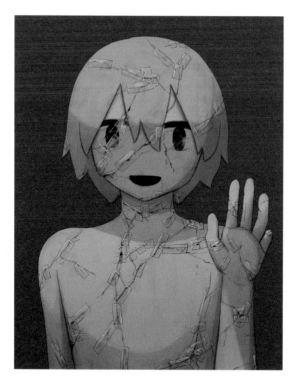

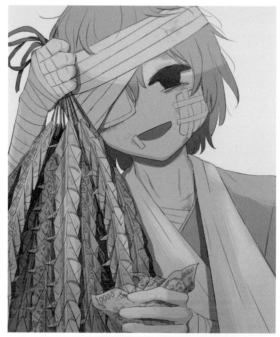

還能動
─────
慰問金

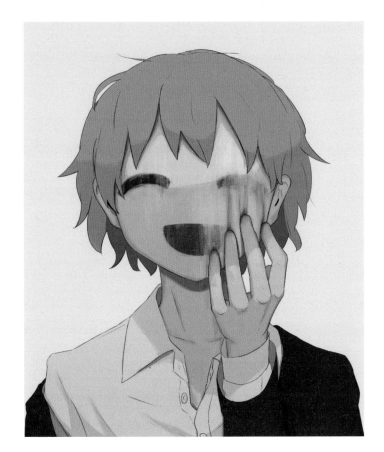

厚妝⋯⋯睡覺的藥

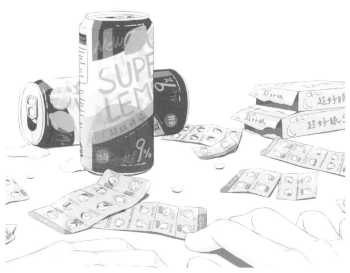

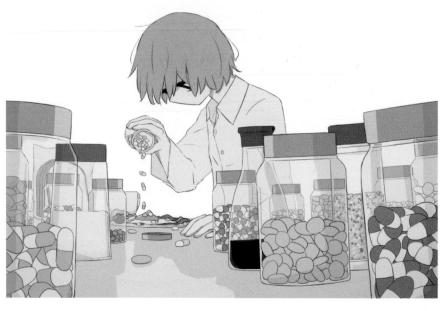

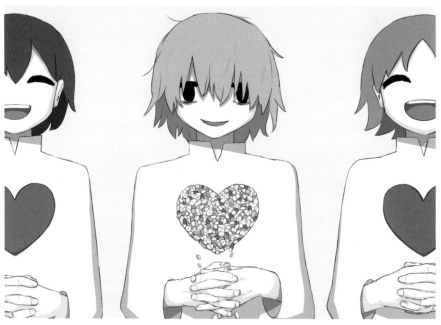

調味料⋯⋯⋯像是人類

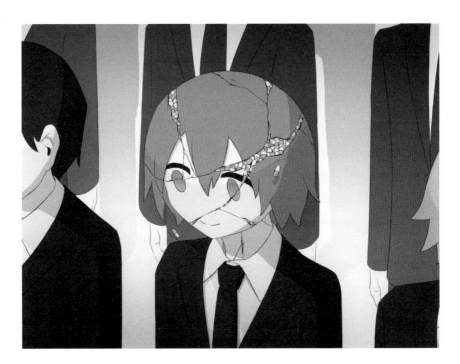

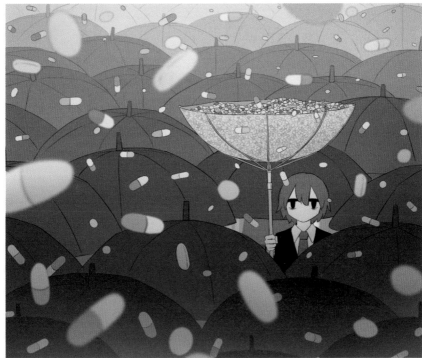

接合剤 ----- 下病雨

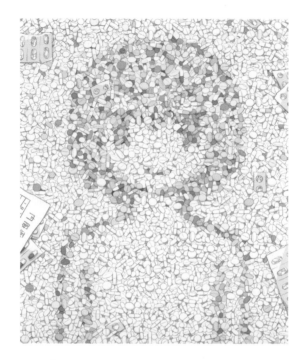

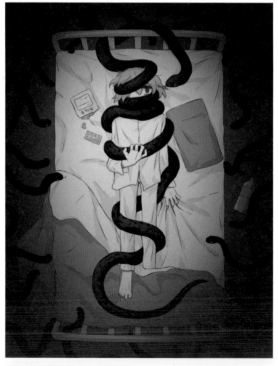

自己⋯⋯⋯⋯ 蛇的巢穴

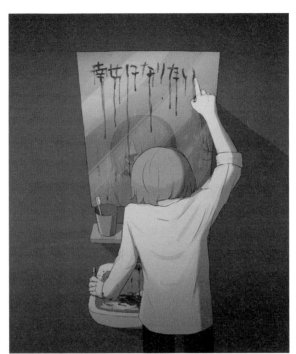

譯註：「幸せになりたい」的意思是「好想變得幸福」。

祈求……苦澀

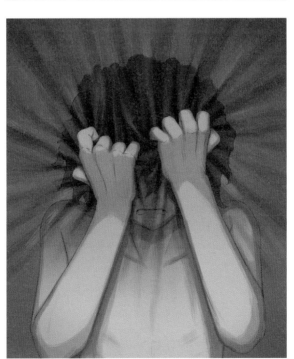

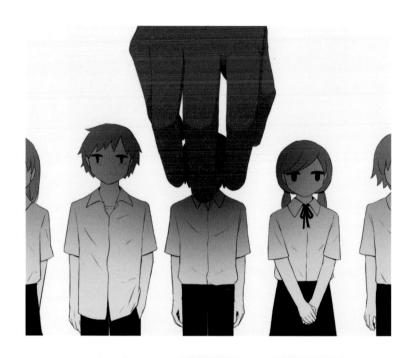

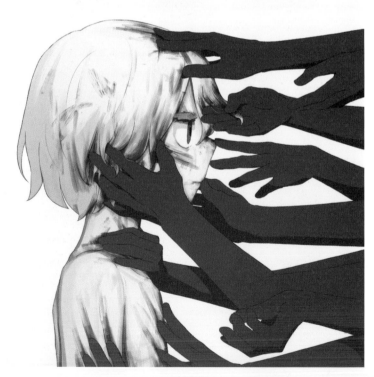

摘下 ⋯⋮⋯ 手垢

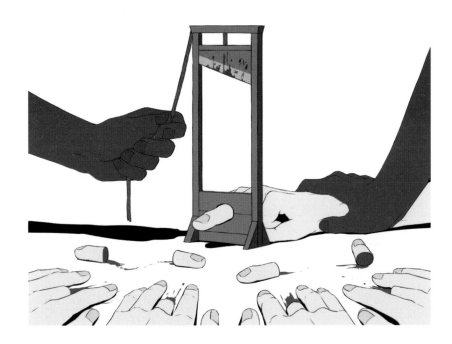

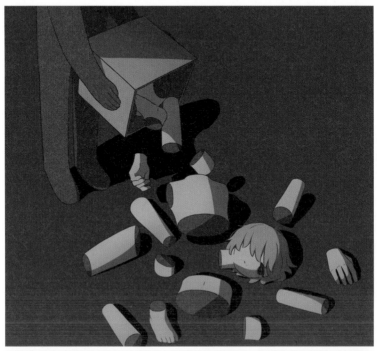

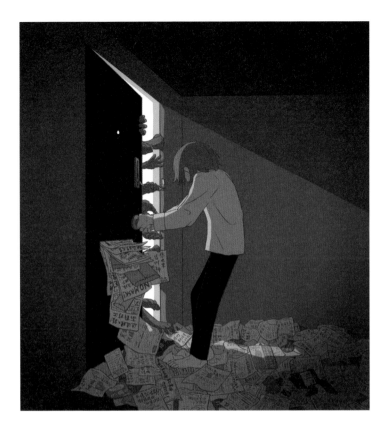

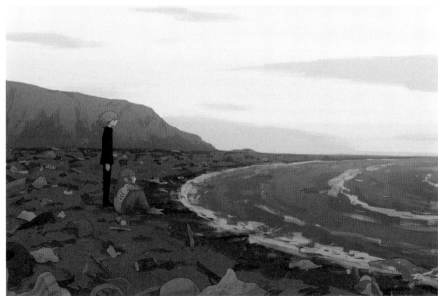

思想……：人類眞航髒

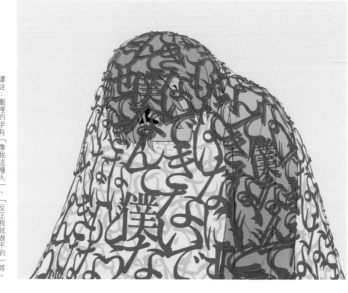

譯註：圖裡的字有「像我這種人」、「反正我就做不到」等。

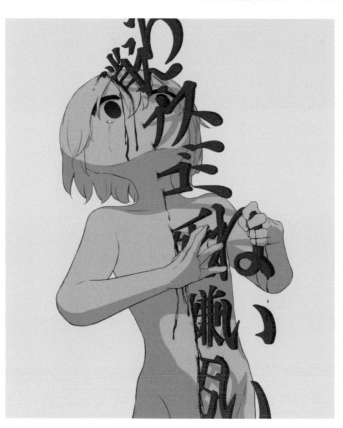

譯註：圖裡的字從上而下是「給我消失」、「醜八怪」、「垃圾」、「去死」、「討厭」、「骯髒」。

劣等感⋯⋯銳利

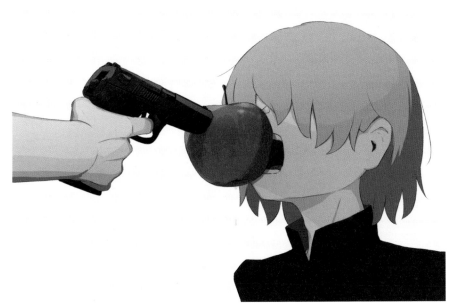

嚼味道⋯⋯⋯破碎

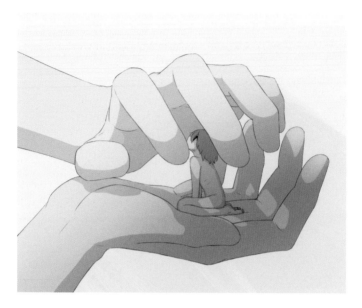

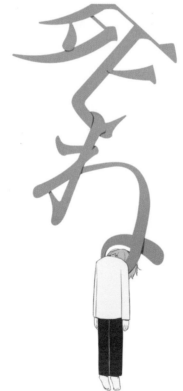

關起 ⋯⋯⋯ 言靈

譯註：圖裡的字是「去死」。

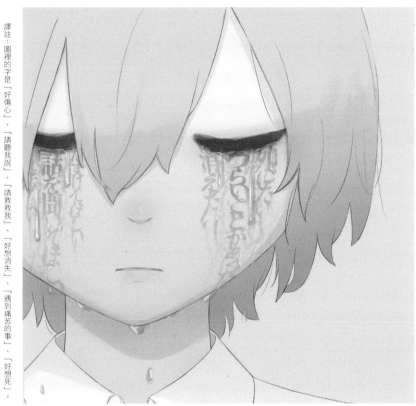

譯註：圖裡的字是「好傷心」、「請聽我說」、「請救救我」、「好想消失」、「遇到痛苦的事」、「好想死」。

滴落－－－－OFF

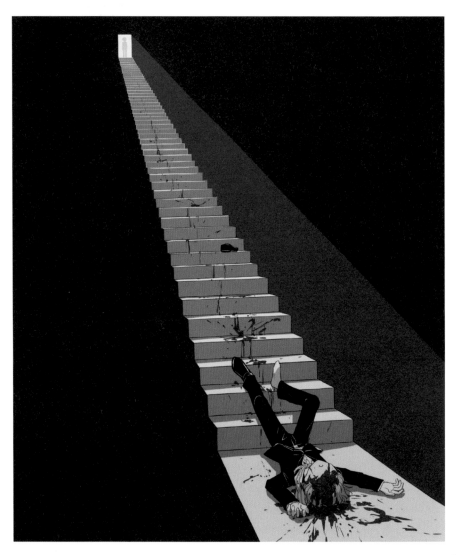

失墜

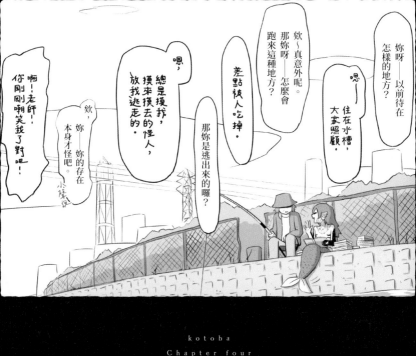

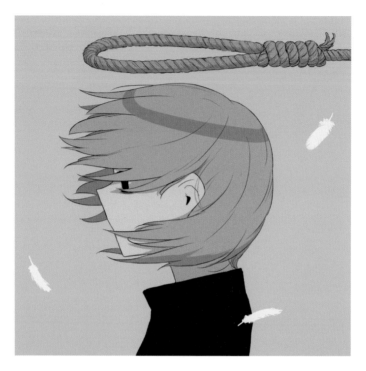

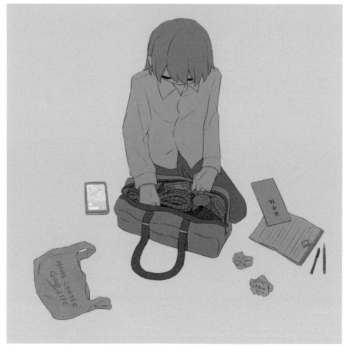

實習天使 ……：請別來找我

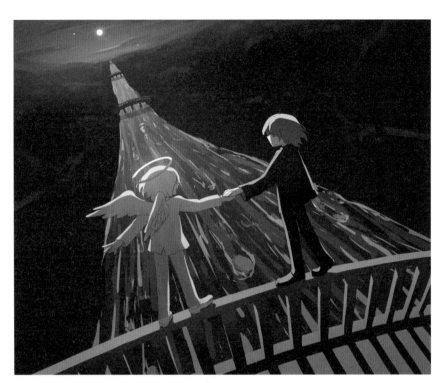

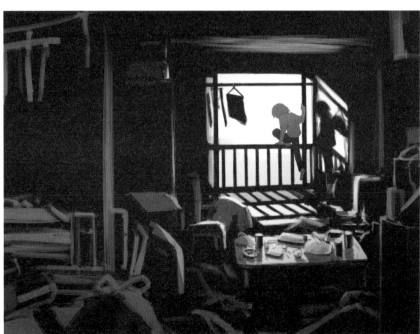

月夜之舞 ⋯⋯⋯ 變成鳥

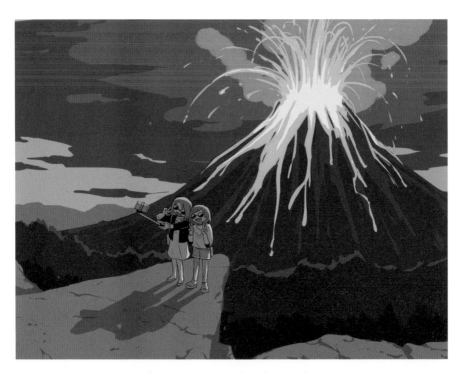

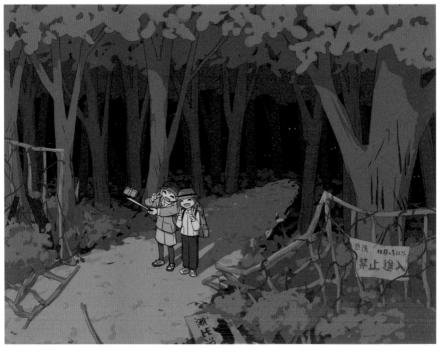

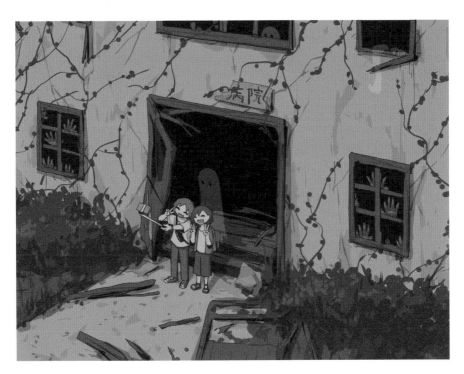

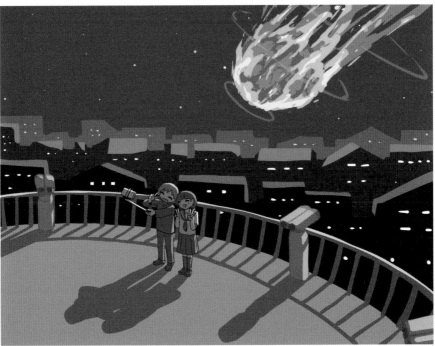

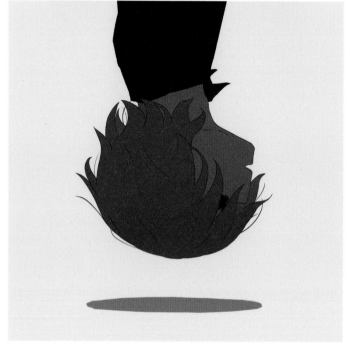

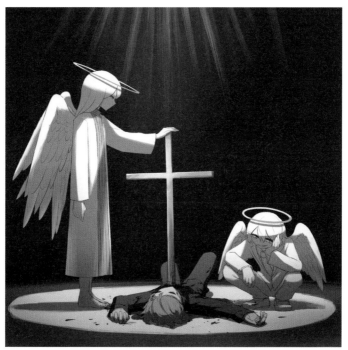

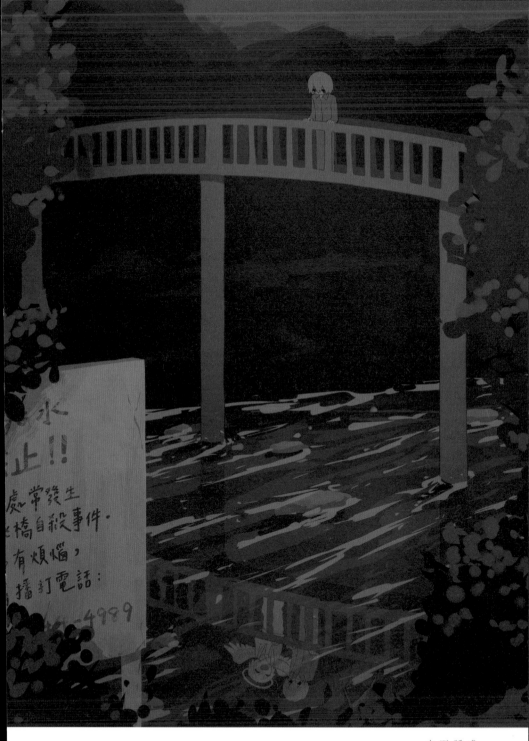

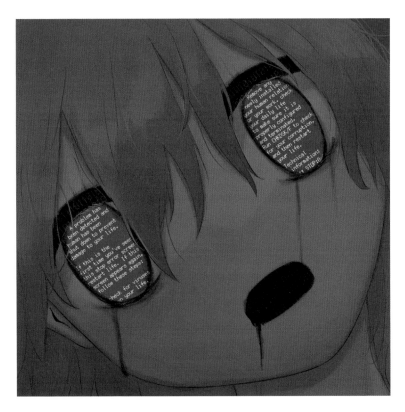

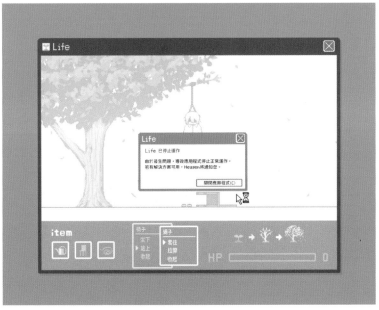

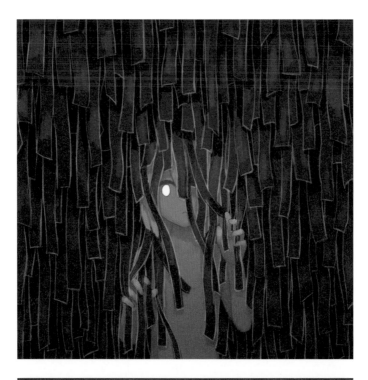

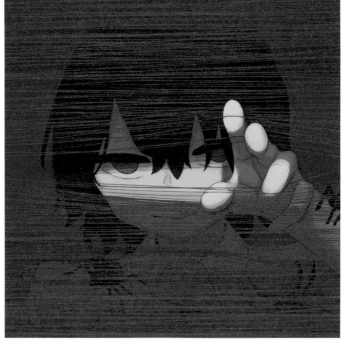

暗闇 -------- 防線

深海⋯⋯⋯發熱

生存確認……再啓動

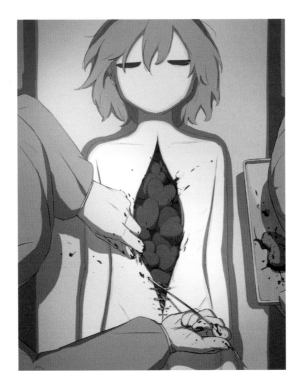

愛臟 ----- 接闘

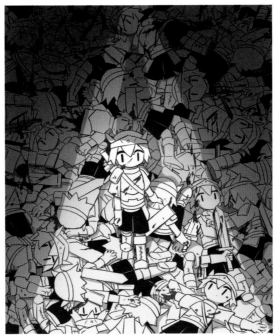

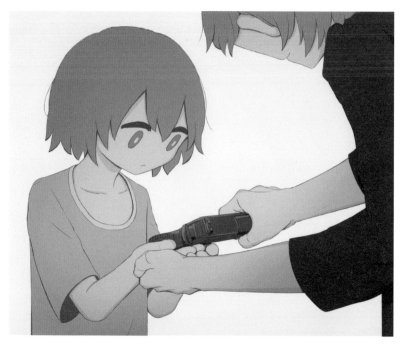

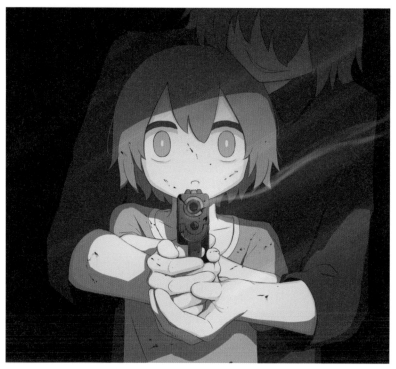

力量⋯⋯⋯指導

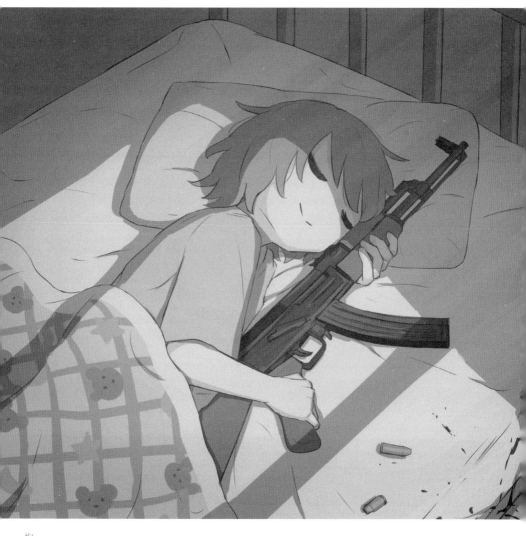

抱
枕

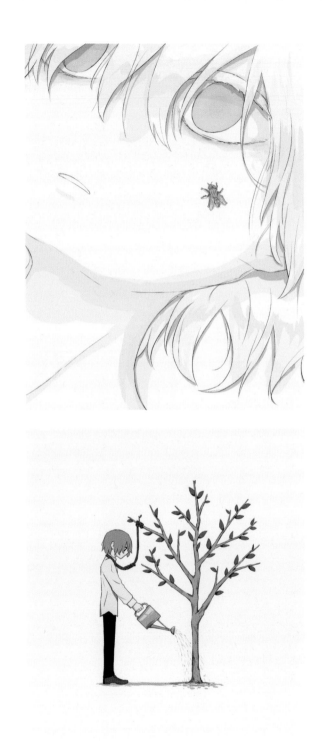

雖生猶死⋯⋯向死

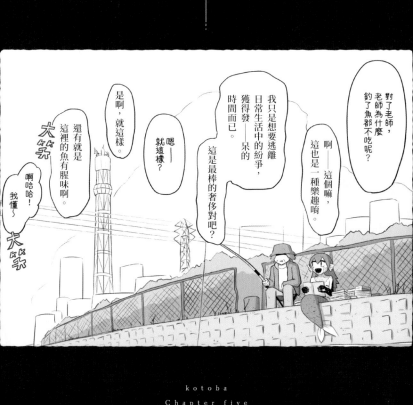

kotoba

Chapter five

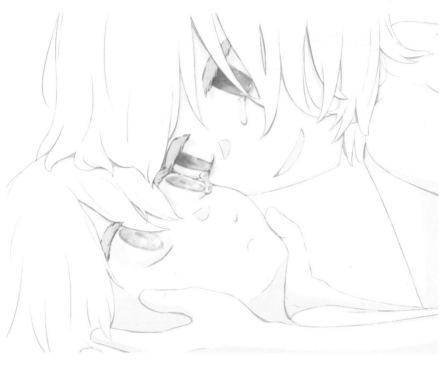

好想一起變得不幸⋯⋯互相索求

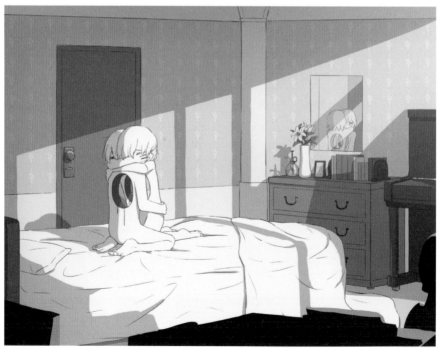

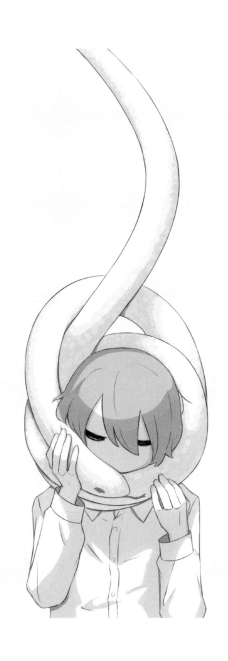

rope

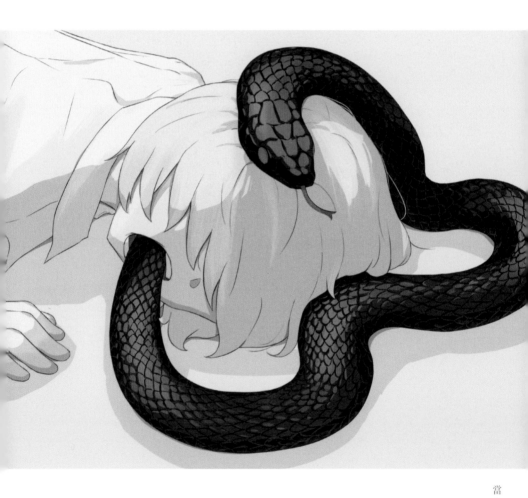

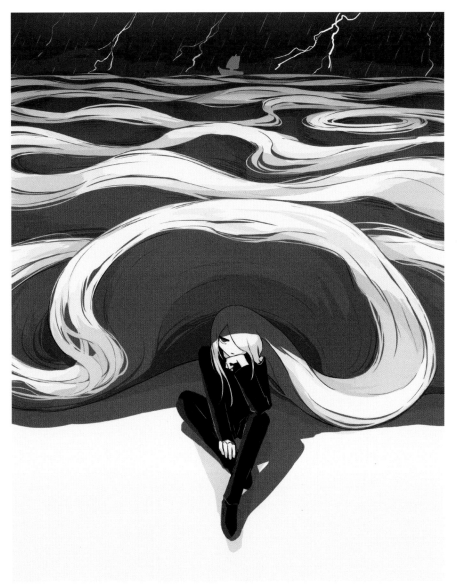

駿
浪

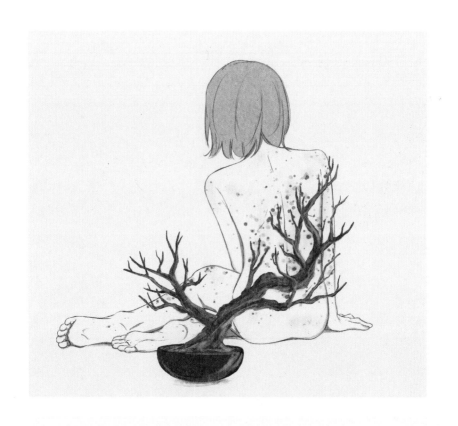

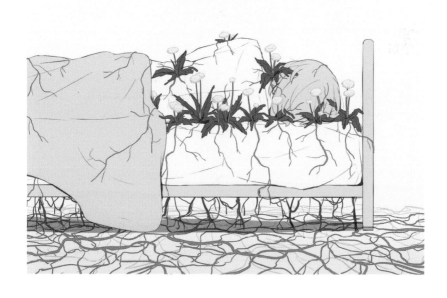

梅 ⋯⋯ 根

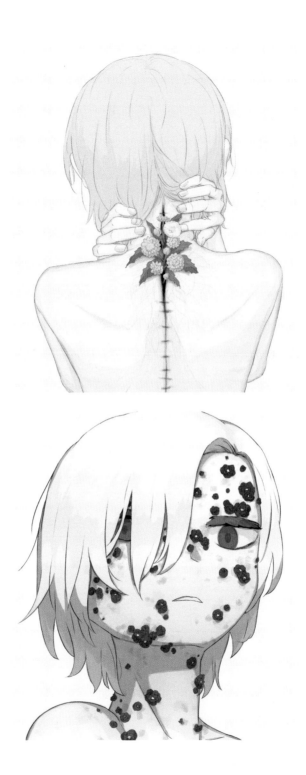

神經......粉刺

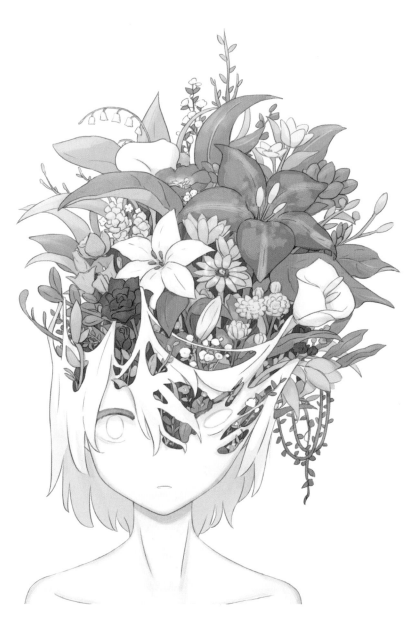

開花

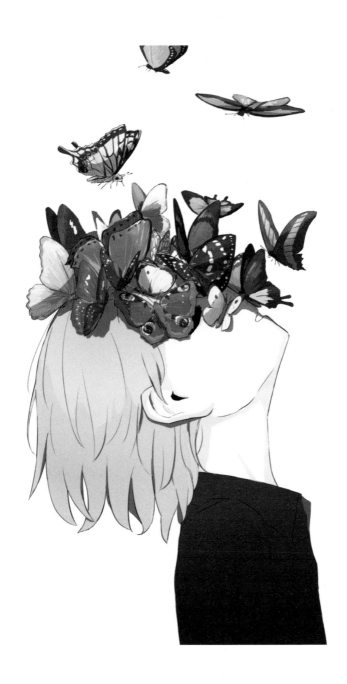

說花

103

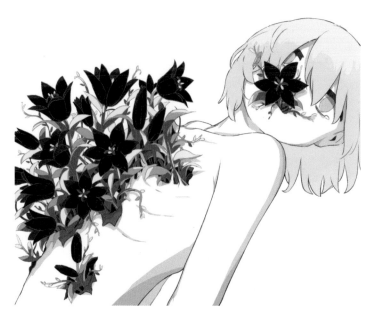

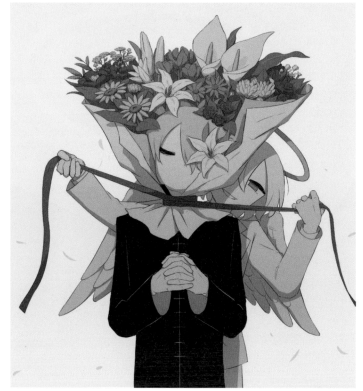

詛咒……花落之際

譯註：原文「散り際」也有臨終的意思。

104

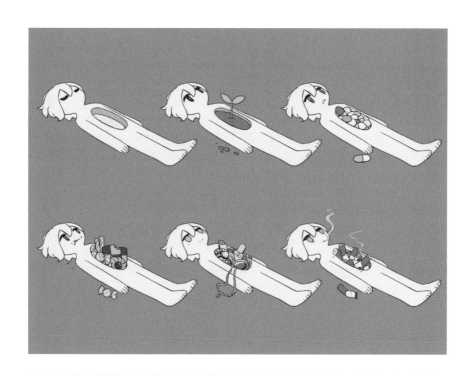

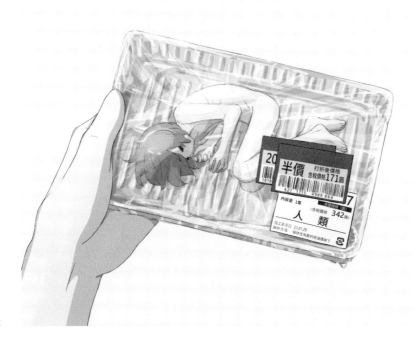

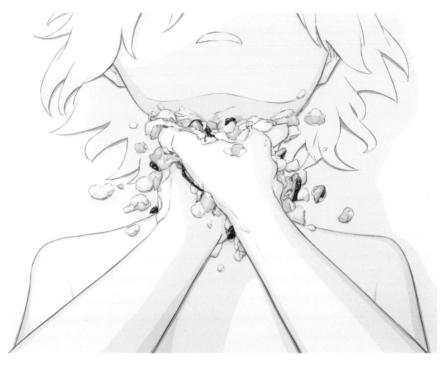

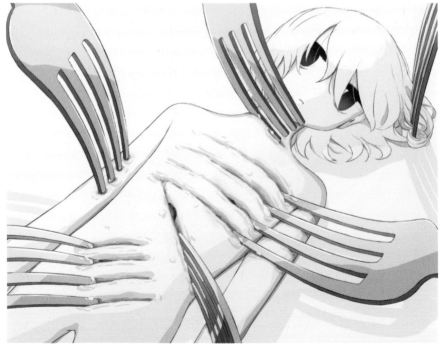

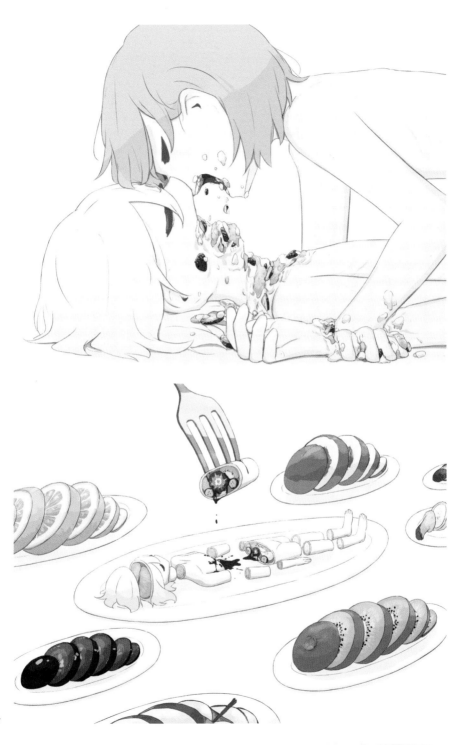

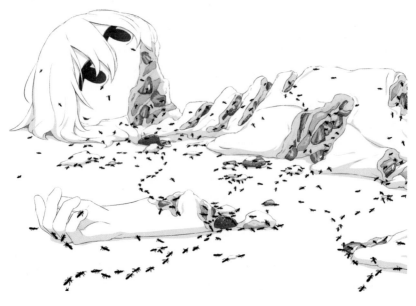

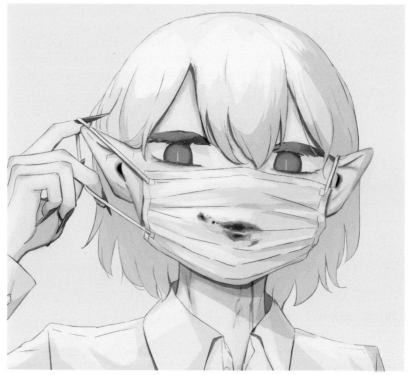

廚餘┈┈┈飯後

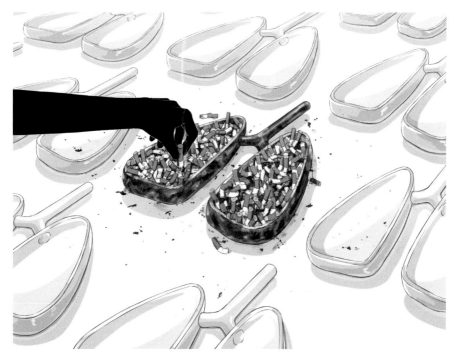

肺皿------癌

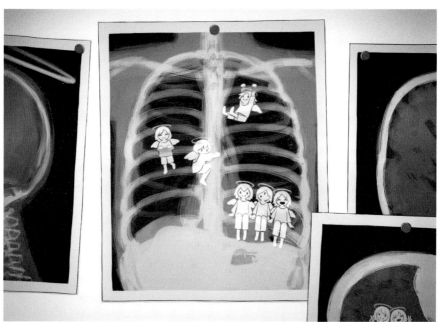

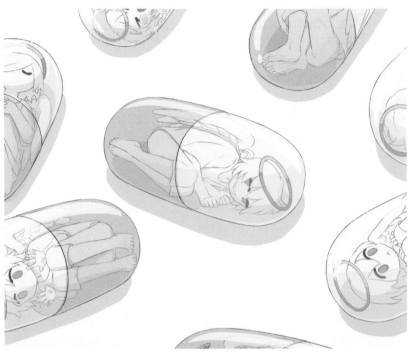

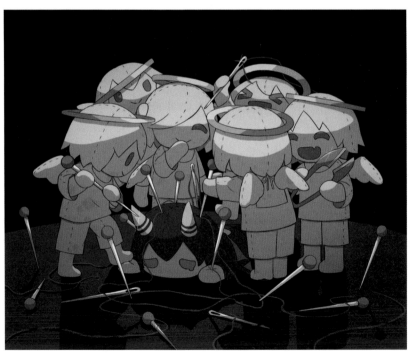

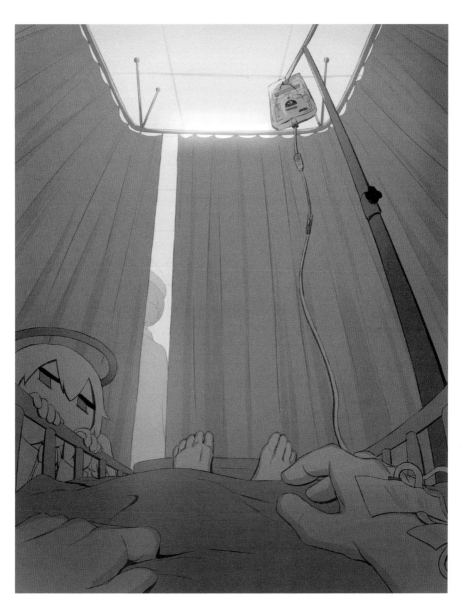

早安的點滴

111

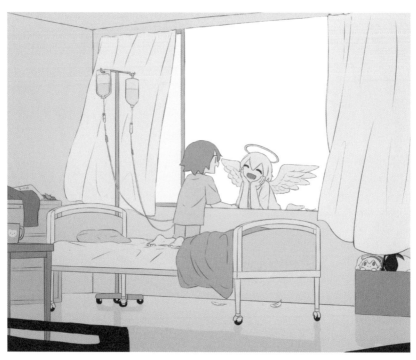

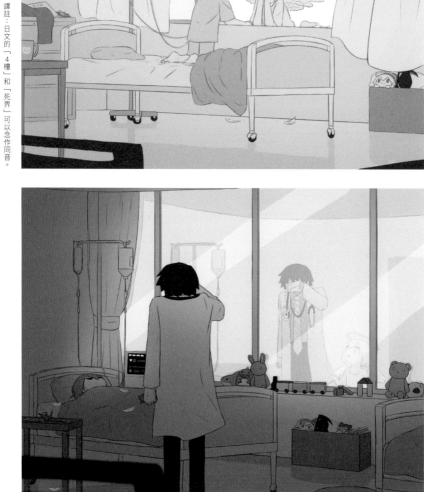

４樓的朋友⋯⋯：醫生早安

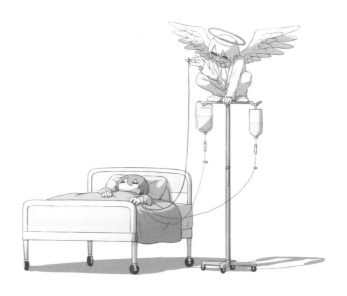

棲木 ⋯⋯⋯ 永遠的晚安

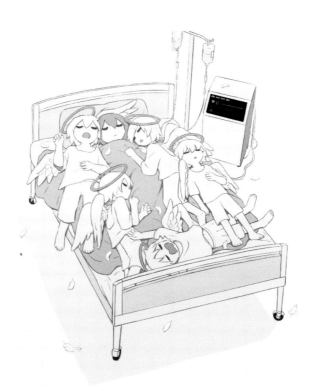

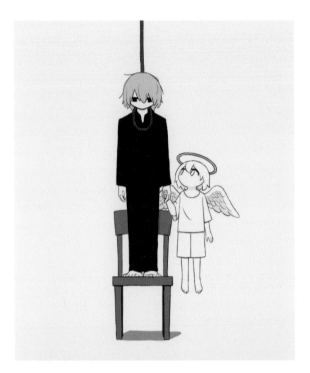

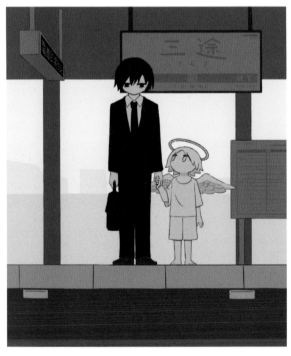

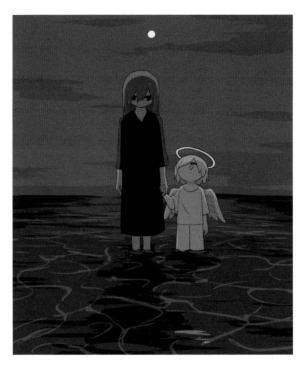

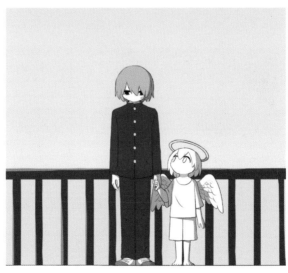

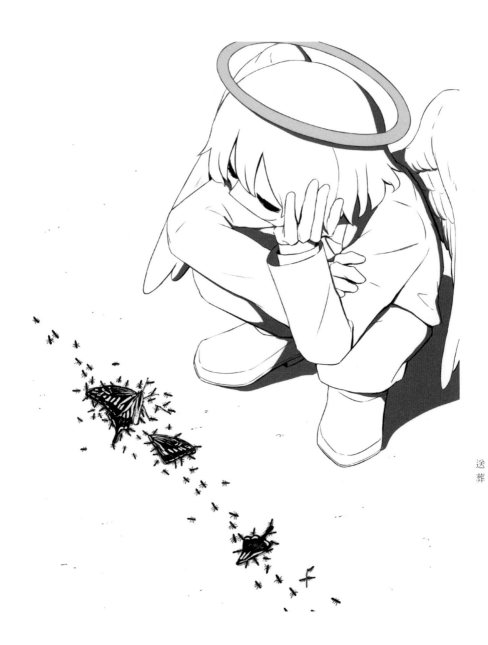

送
葬

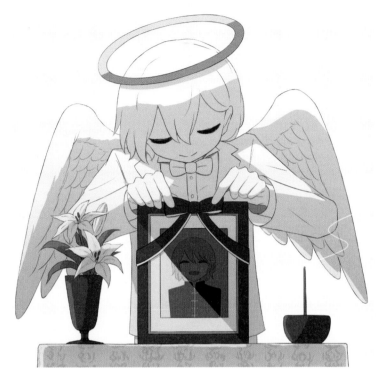

蝴蝶結真適合你 ——：想死之人

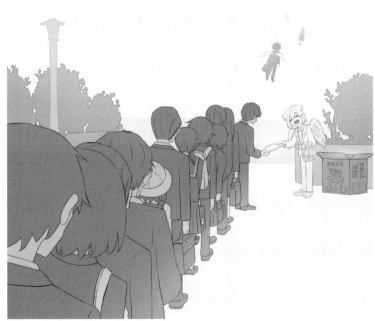

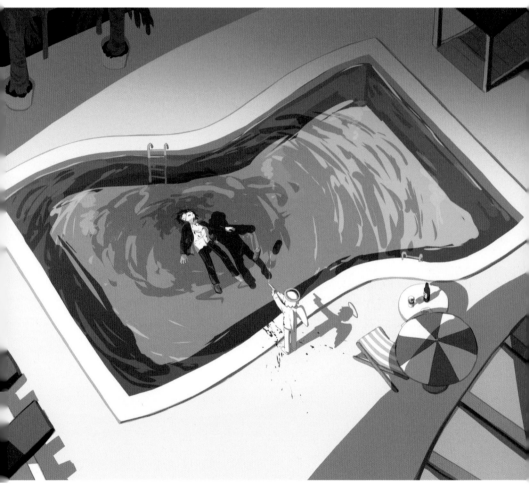

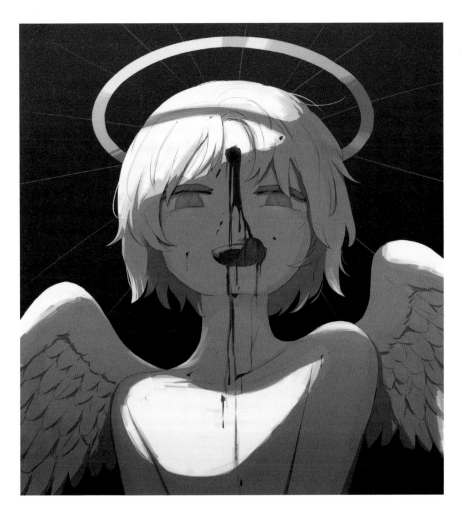

不死之身

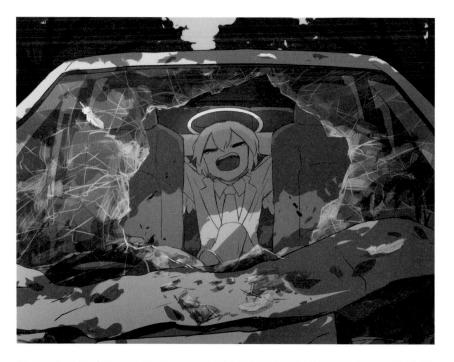

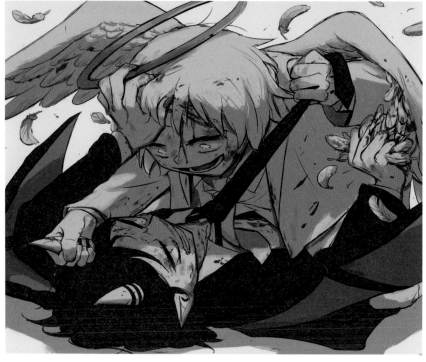

共乘⋯⋯：下地獄去吧

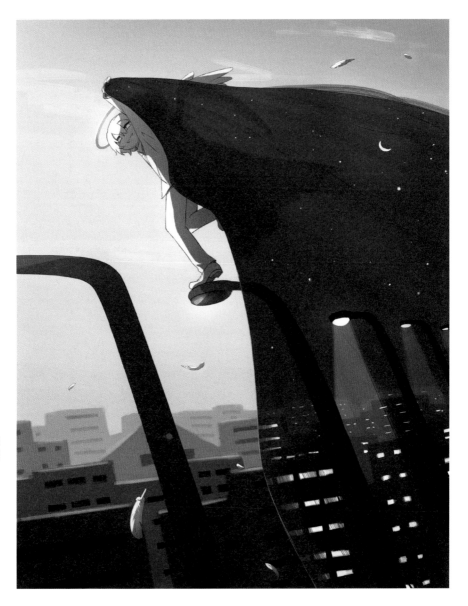

夜帳

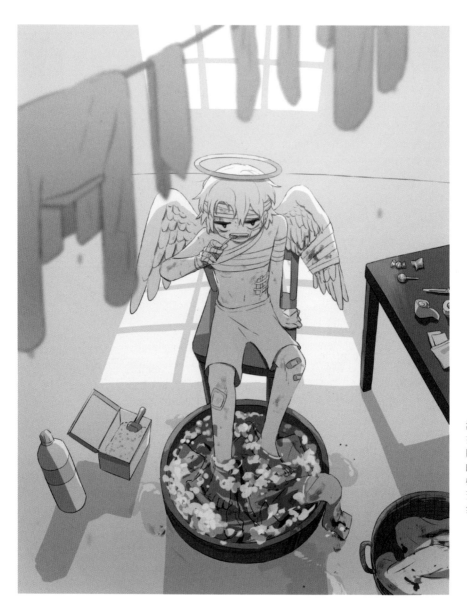

洗衣服的好天氣

122

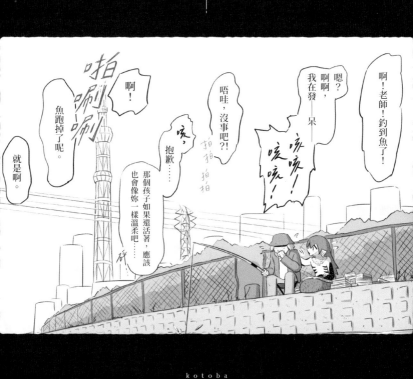

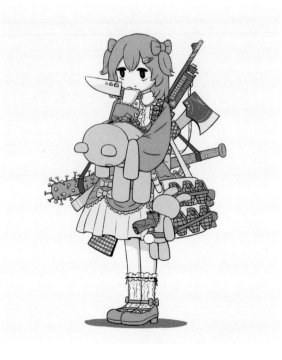

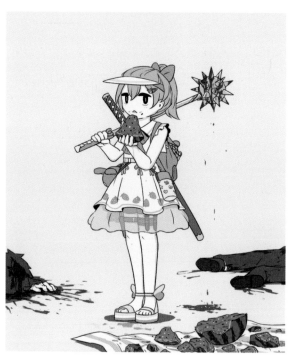

kawaii burikko ——— kawaii spark

即興演出

即興演出

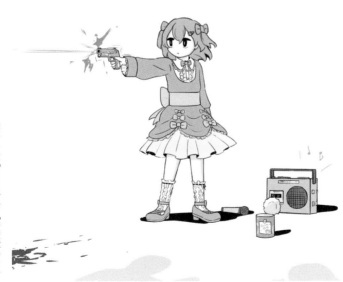

譯註：原文「ゲリラ」也有「游擊戰」的意思。

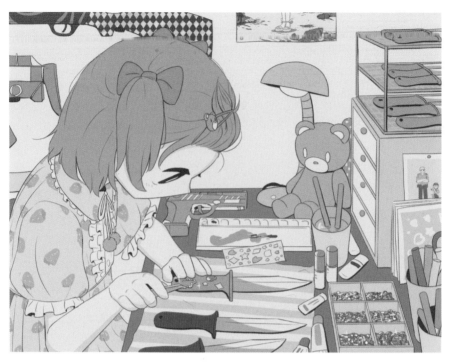

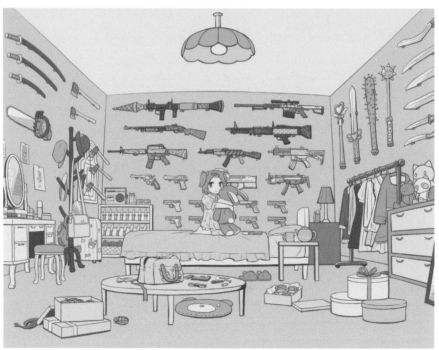

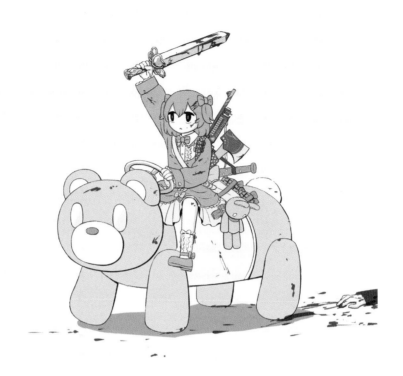

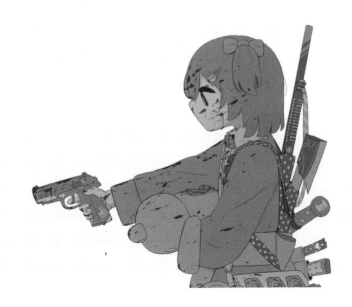

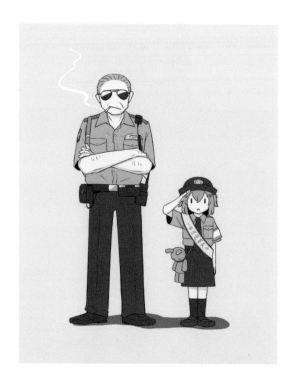

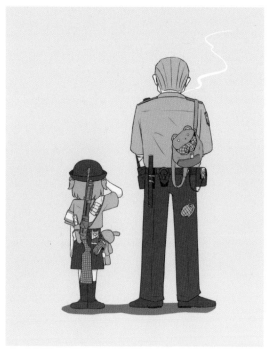

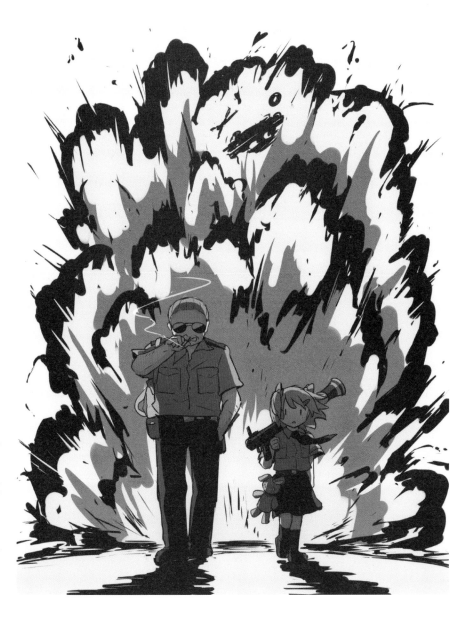

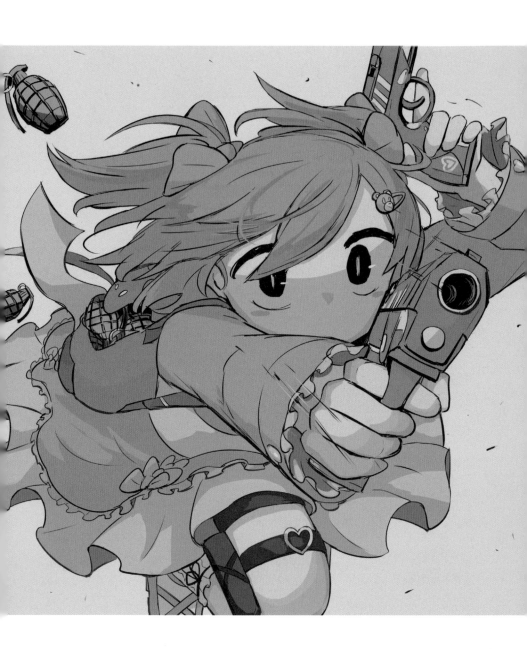

cute exe cute

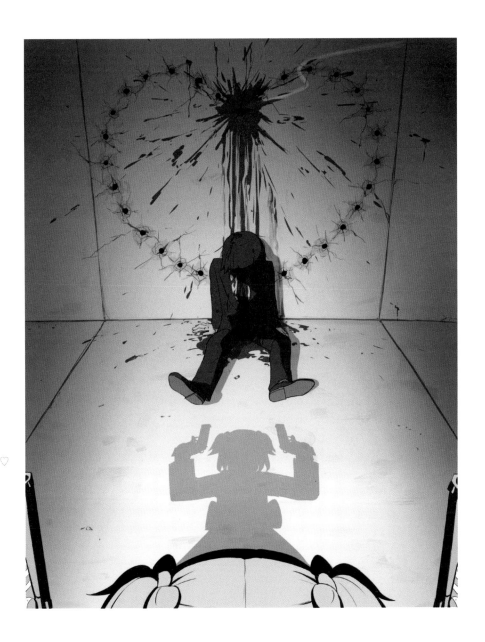

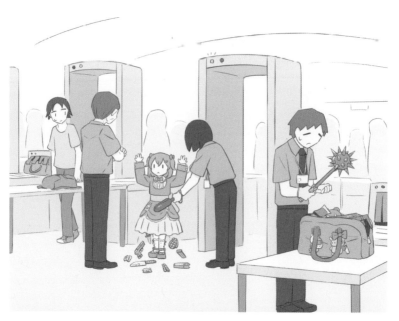

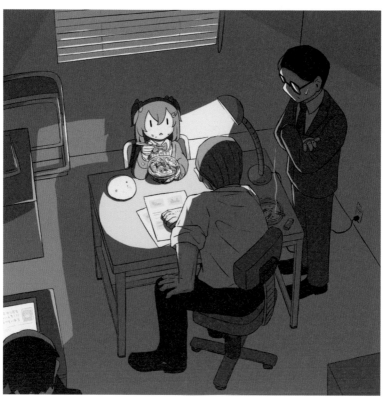

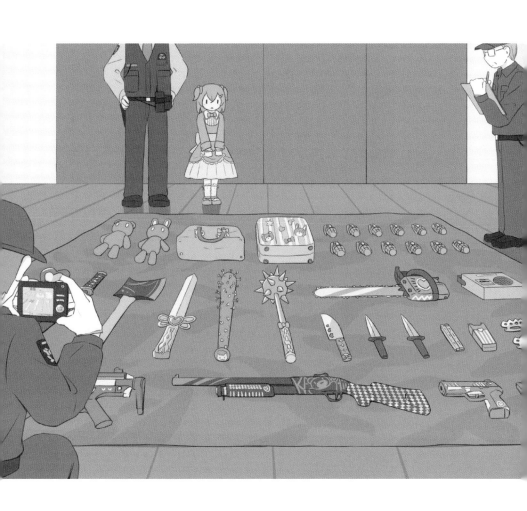

kawaii collection

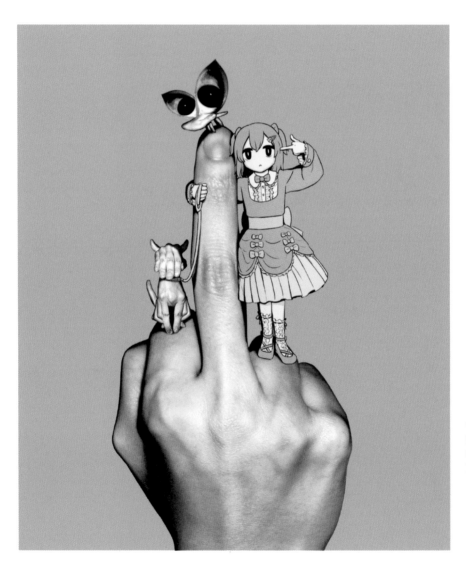

中指公主

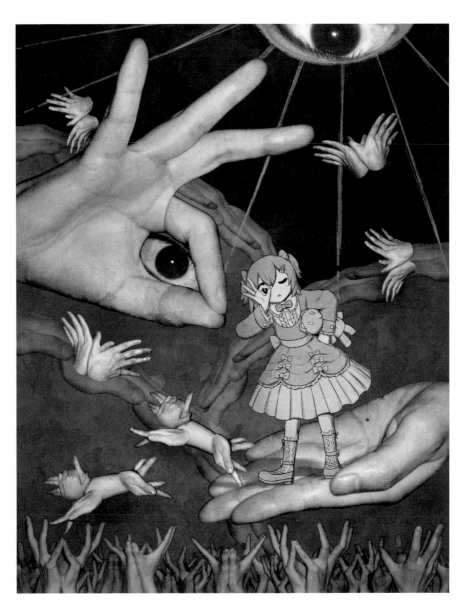

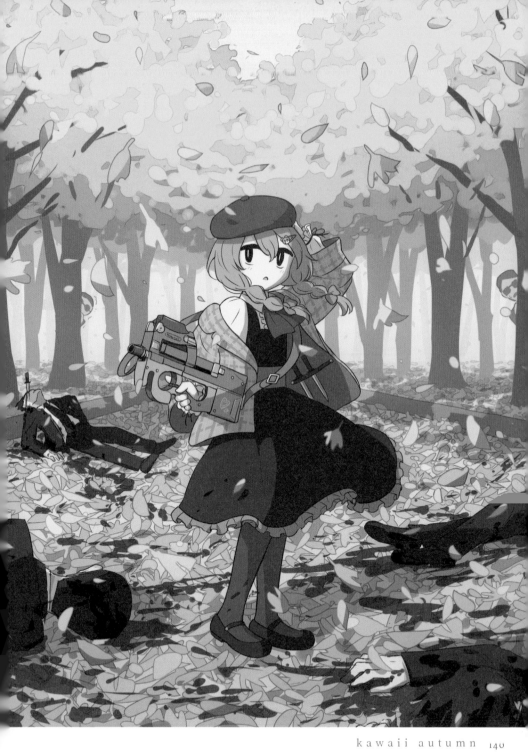

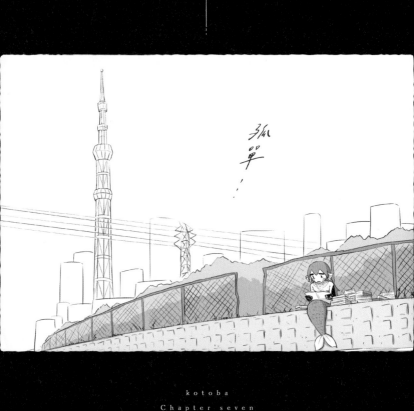

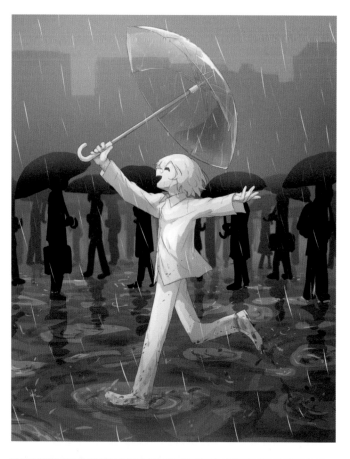

無垢 ——！ 破曉

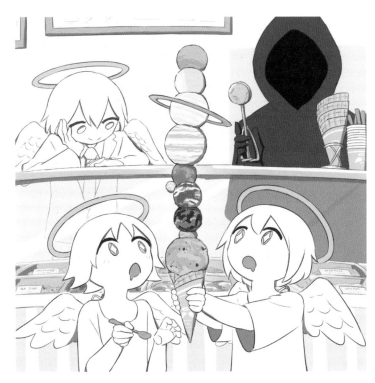

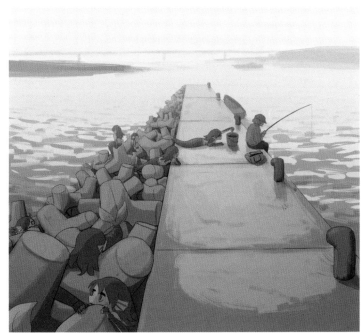

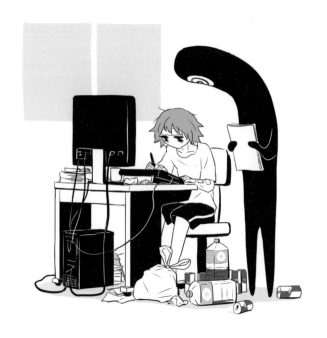

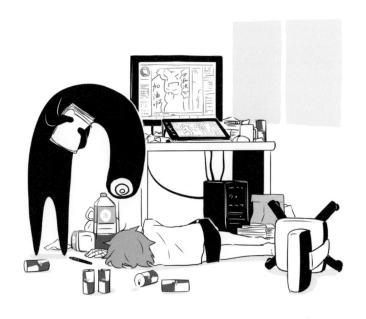

進度如何了妖怪

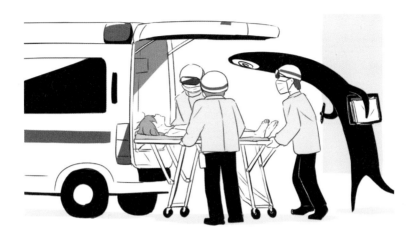

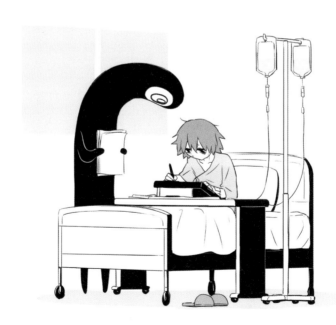

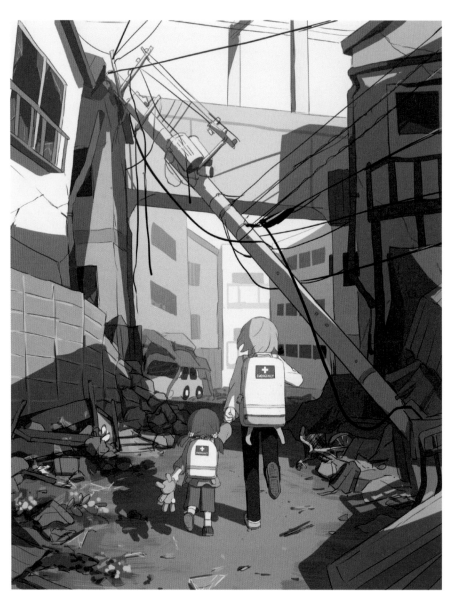

好想活下去

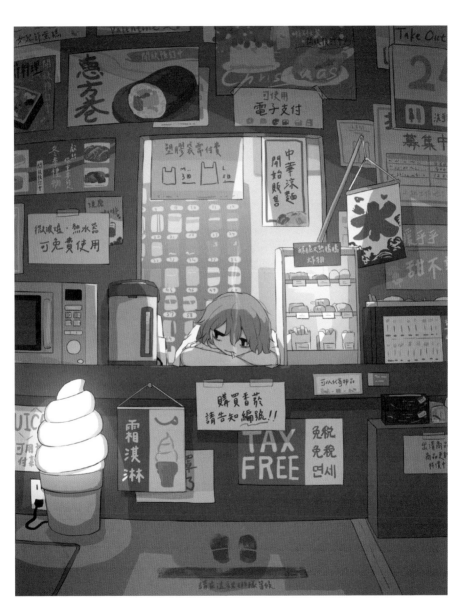

情報販子

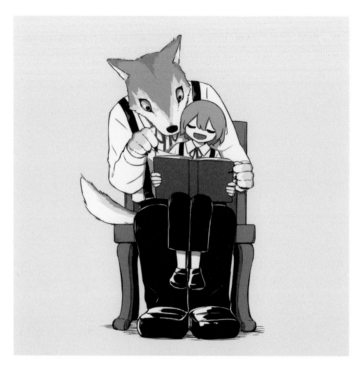

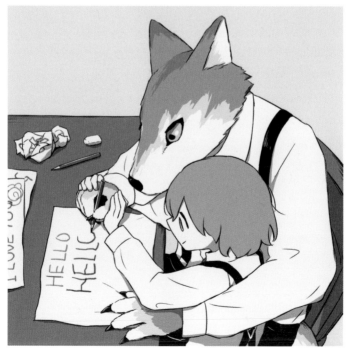

小老師

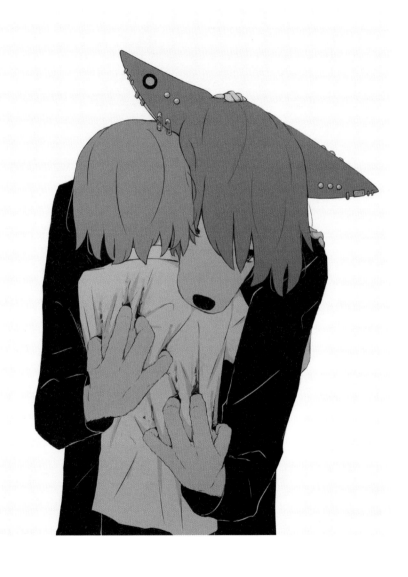

柔軟的背

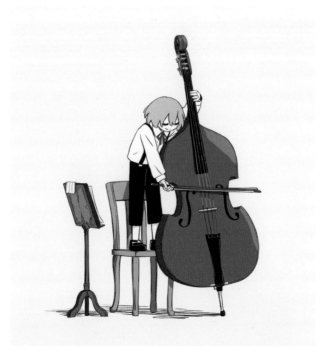

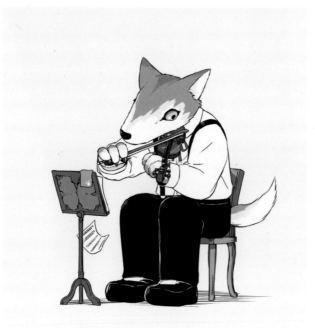

極強音 ------ 極弱音

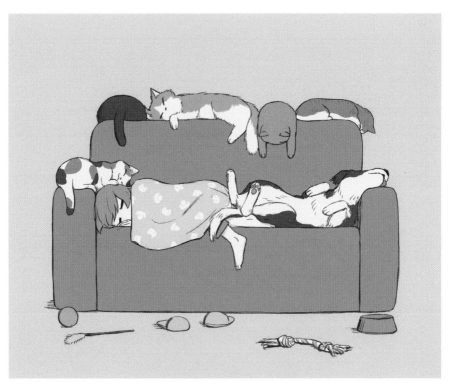

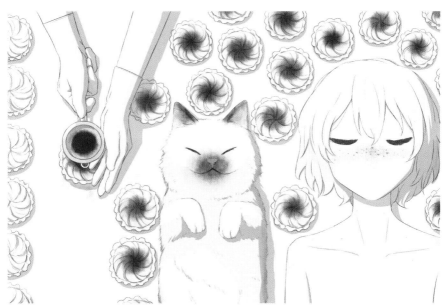

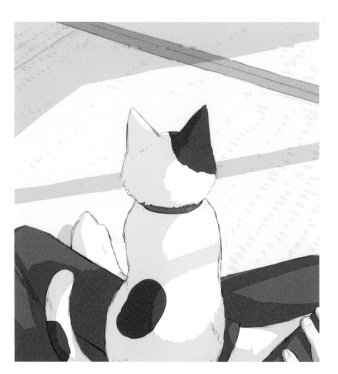

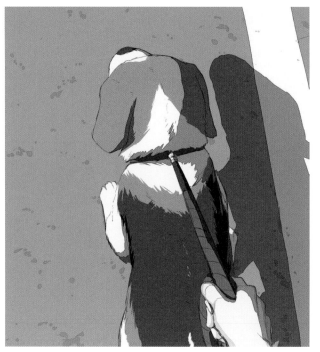

惹人憐愛的背影

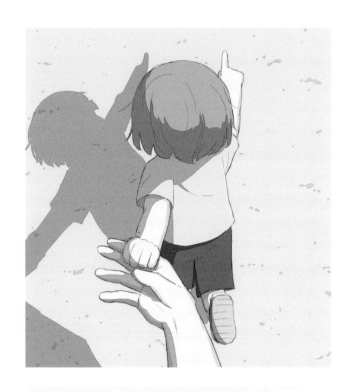

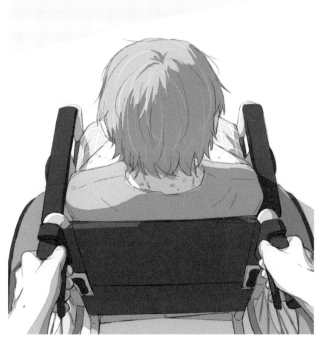

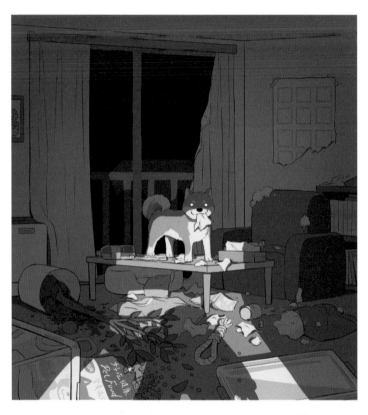

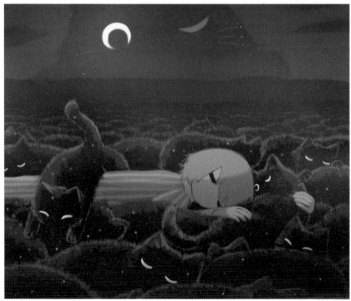

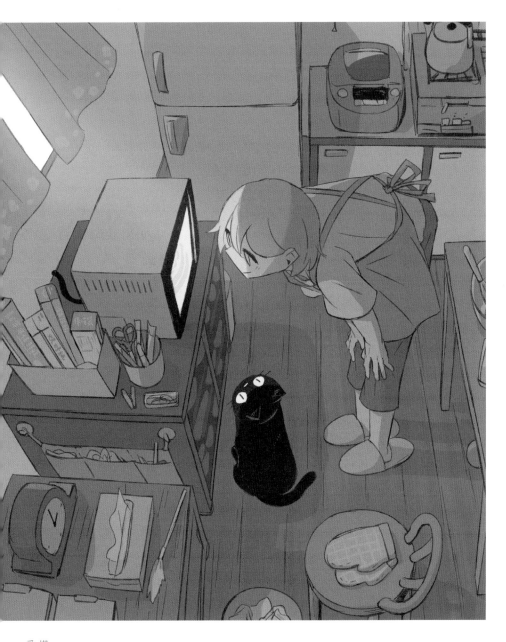

愛塔

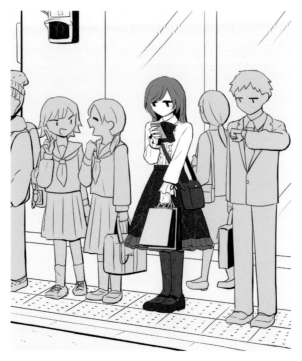

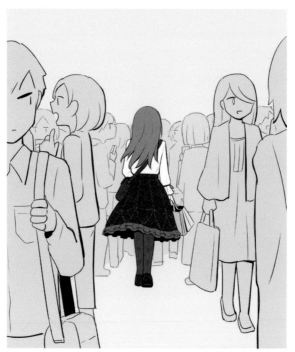

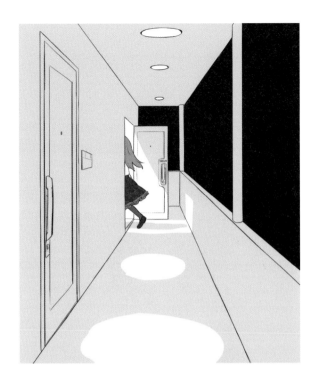

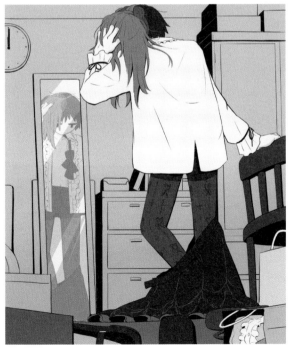

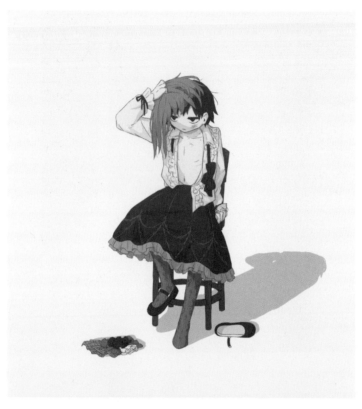

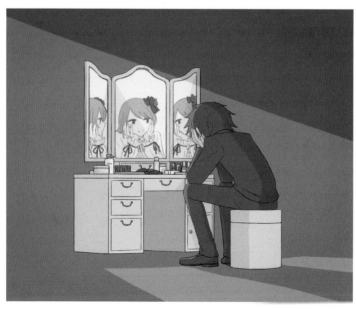

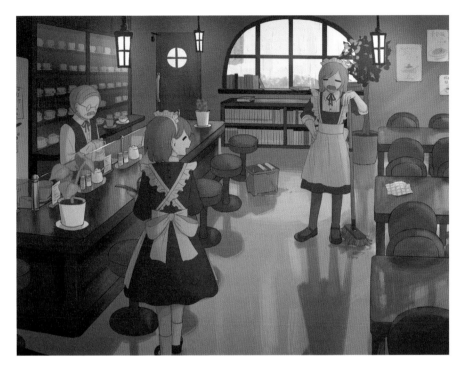

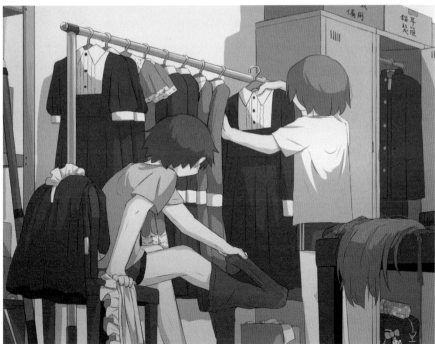

門可羅雀 ⋯⋯ Closed

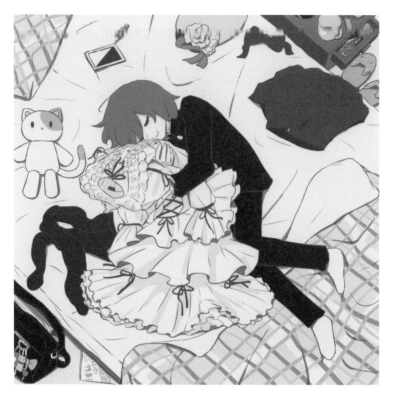

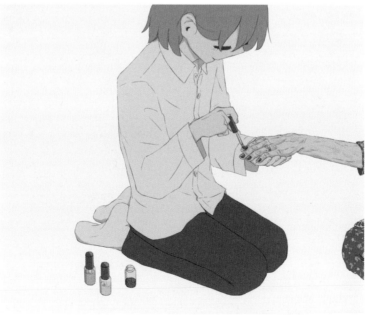

喜歡的衣服

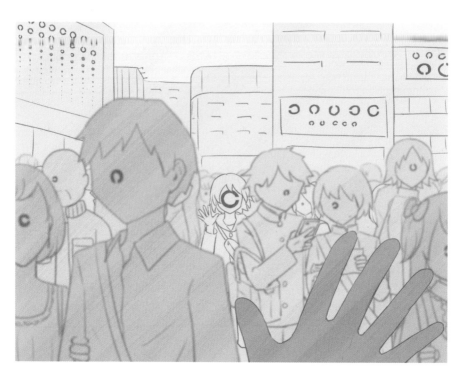

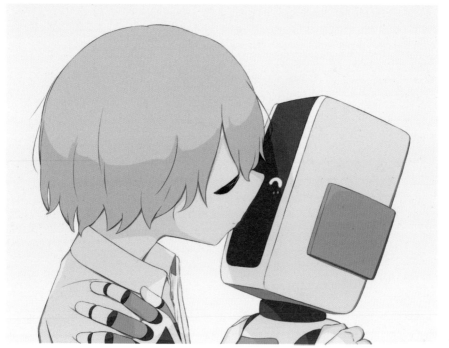

只看見你……真實的愛

人工的愛

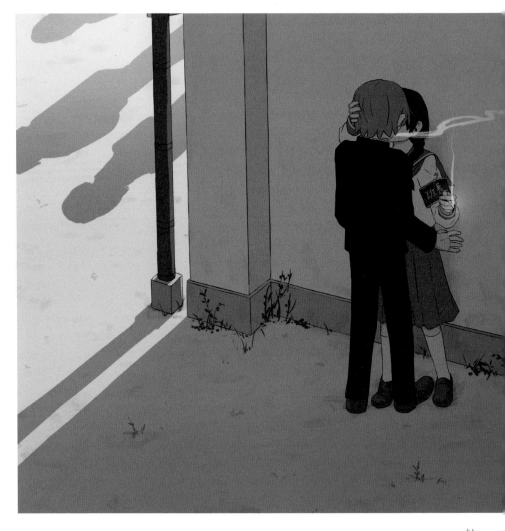

封
口

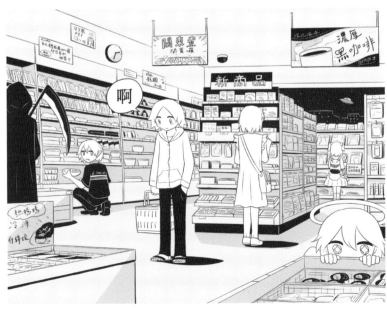

熱騰騰⋯⋯！沒帶錢包就去了便利商店

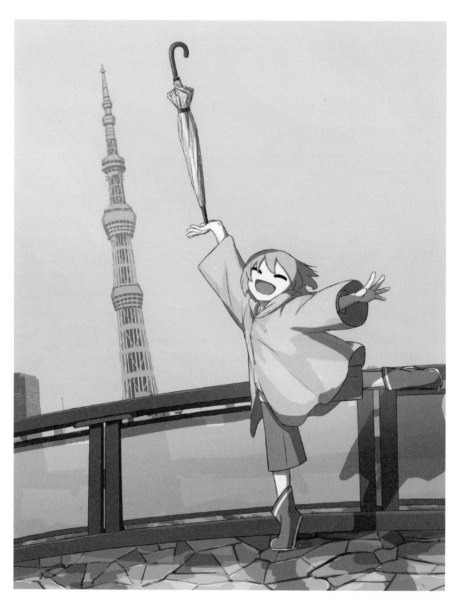

梅雨季結束

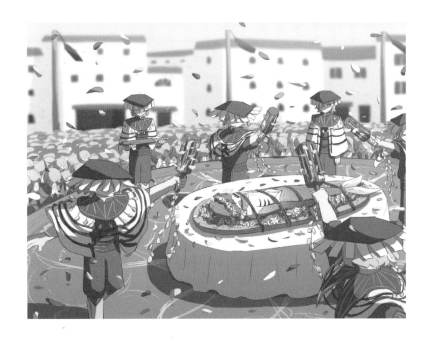

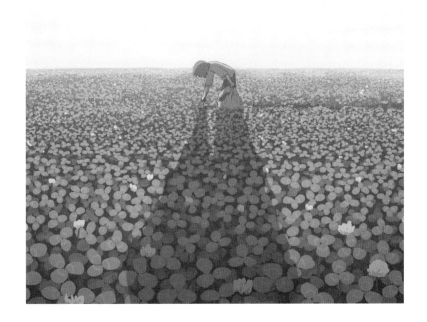

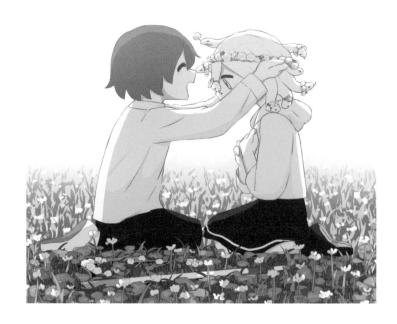

雜草 2 ——⋯⋯ 巧手的你

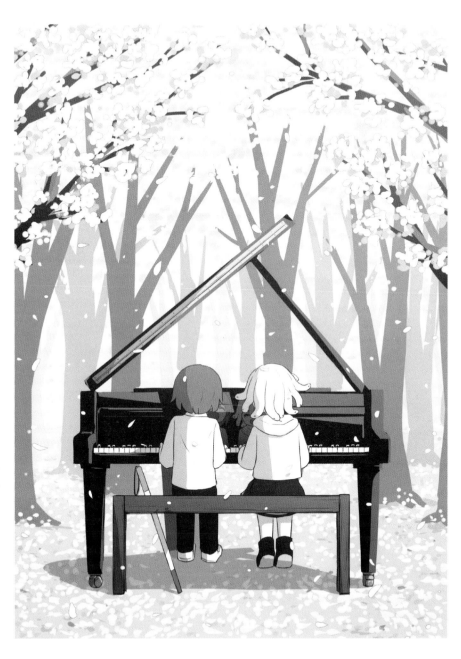

音色

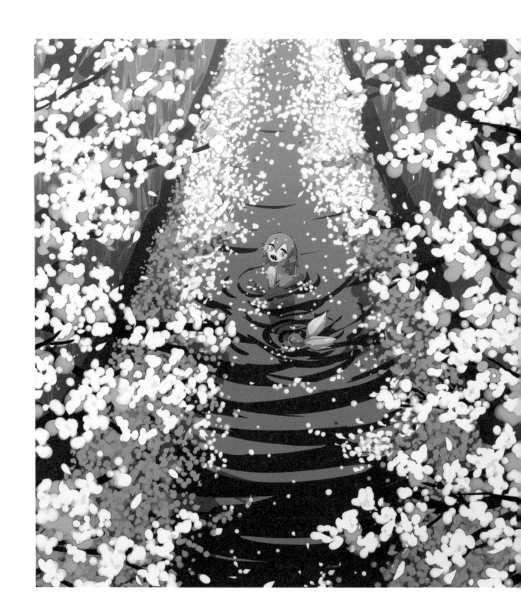

花筏

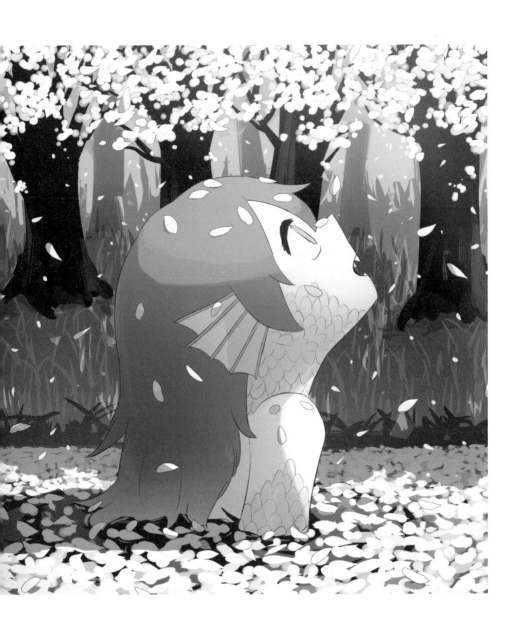

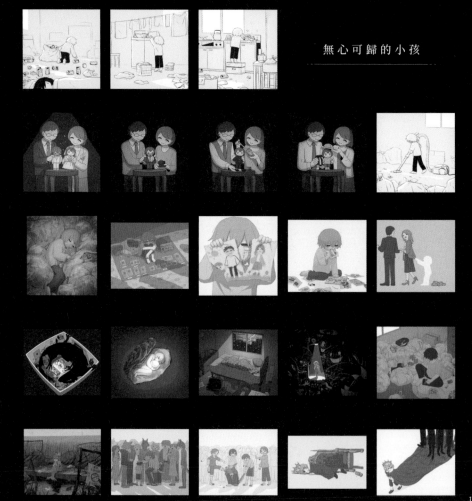

無心可歸的小孩

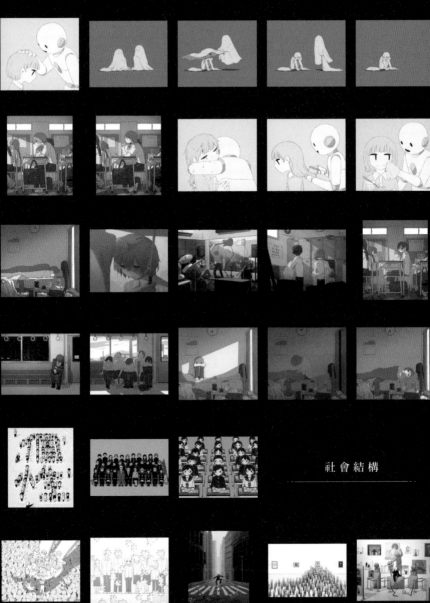

社會結構

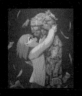

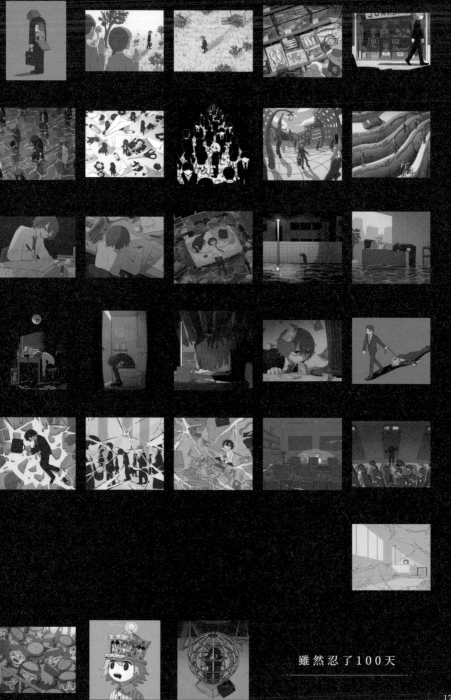

雖然忍了100天

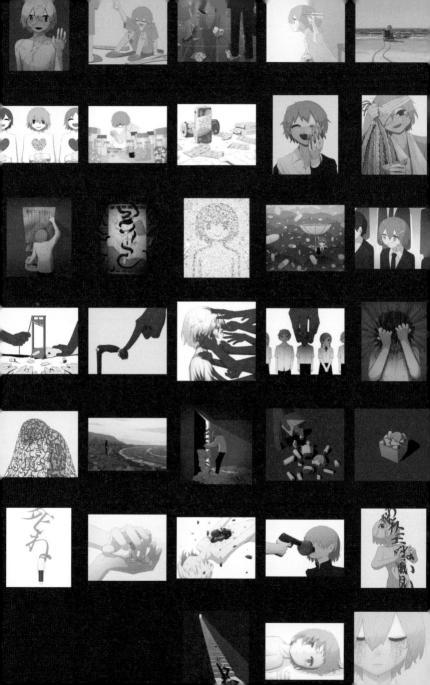

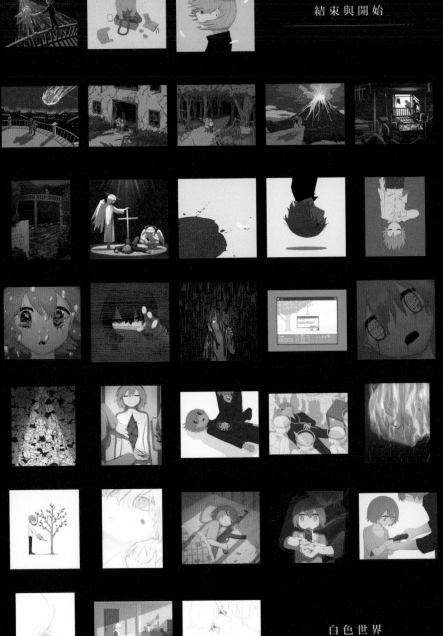

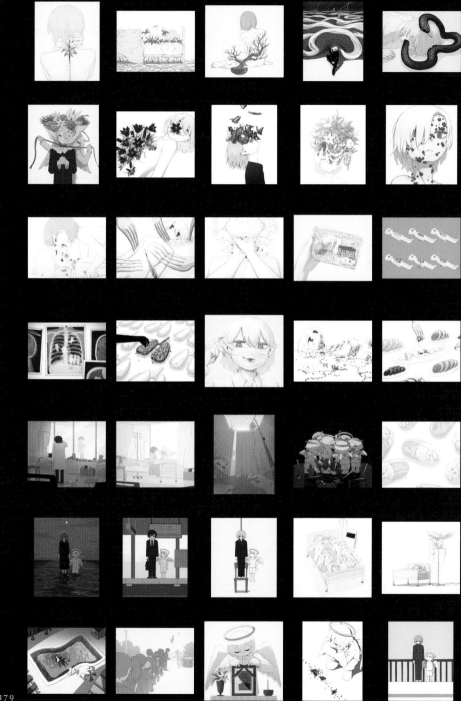

179

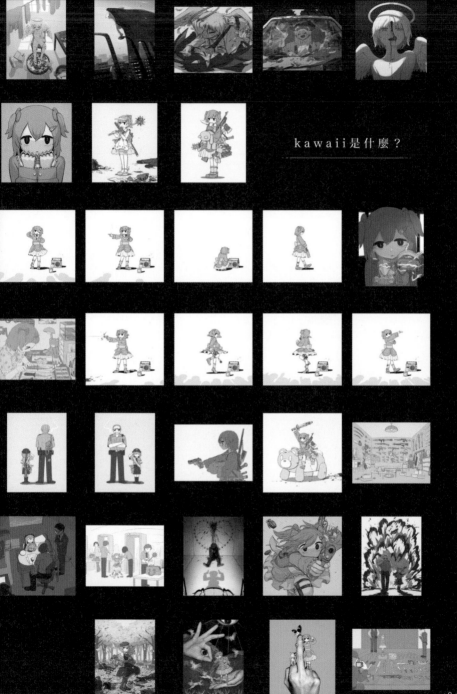

kawaii是什麼？

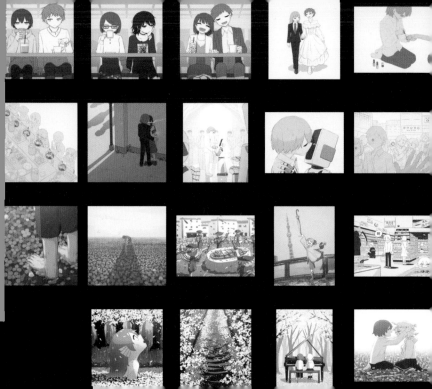

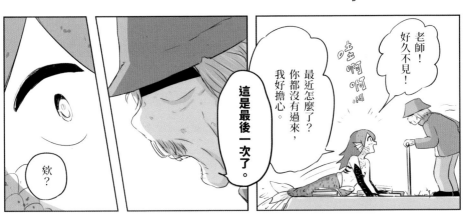

老師！
好久不見！

最近怎麼了？
你都沒有過來，
我好擔心。

這是最後一次了。

欸？

我不會再
過來了。

為、
為什麼……？

住院？
你身體
不好嗎……？

當然啊，無論是誰，
老了身體都會變差的。

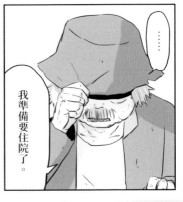

……

我準備要住院了。

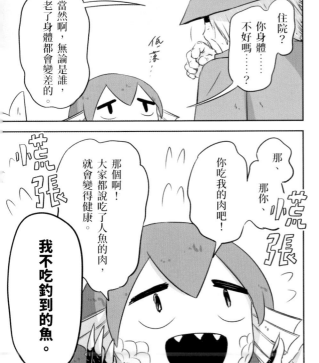

那個啊！
大家都說吃了人魚的肉，
就會變得健康。

那、
那你、

你吃我的肉吧！

我不吃釣到的魚。

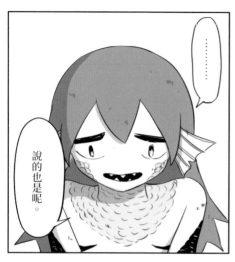

因為這裡的魚有腥味啊。

......

說的也是呢。

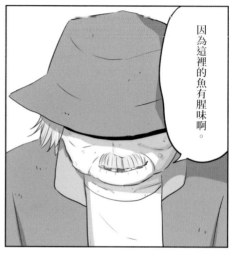

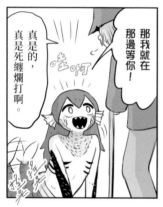

那我就在那邊等你!

真是的，真是死纏爛打啊。

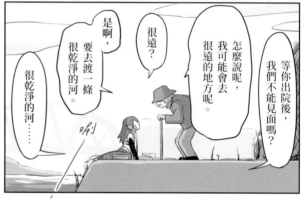

等你出院後，我們不能見面嗎？

怎麼說呢，我可能會去很遠的地方呢。

很遠？

是啊，要去渡一條很乾淨的河。

很乾淨的河......

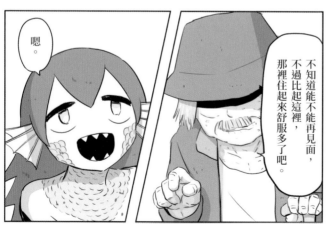

那，妳就在乾淨的河那邊等我吧。

不知道能不能再見面，不過比起這裡，那裡住起來舒服多了吧。

嗯。

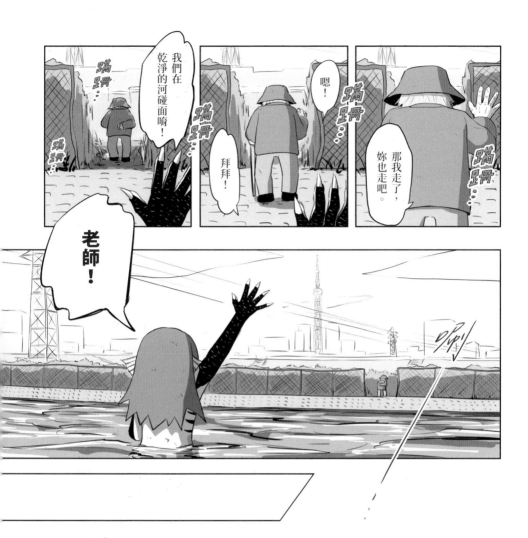
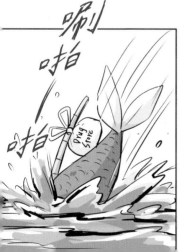
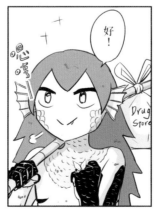

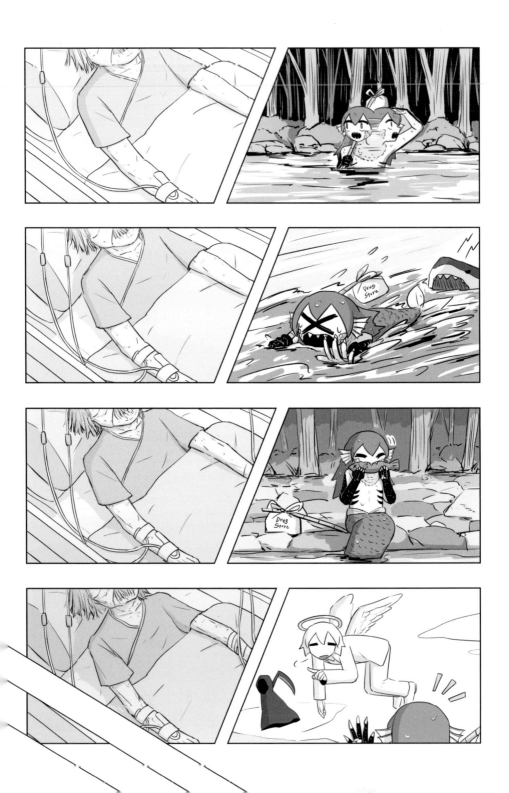

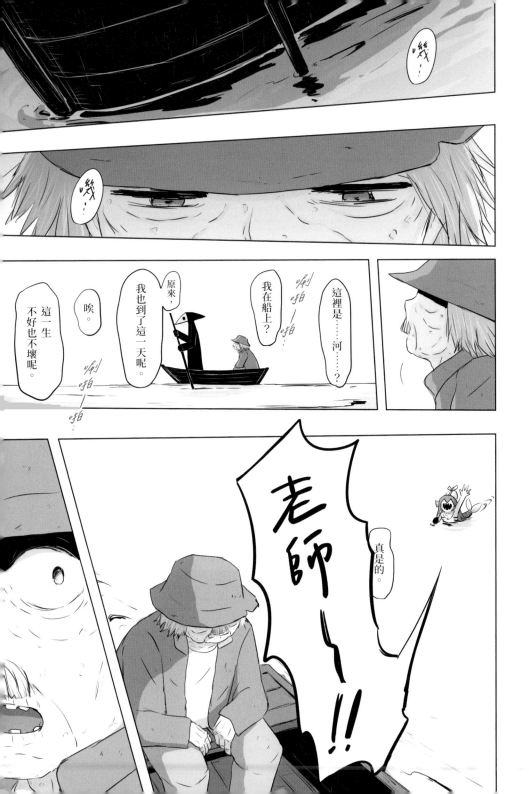

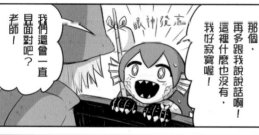

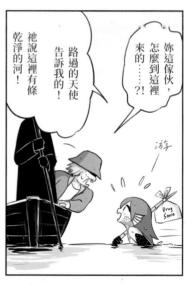

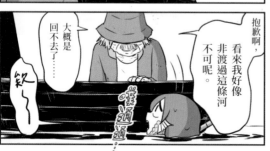

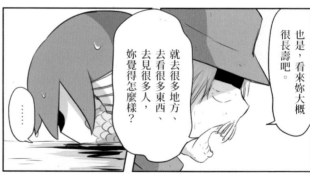

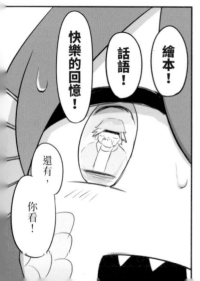

真是的……

妳的傷口早就治好了吧……

！

你一開始給我的，

最棒的戒指！

看！已經不會有味道了吧！

到了這條河後，鱗片都變得閃閃發亮了！

哈哈，的確是呢。

變得真美麗呢。

GOOD SAVE

那，妳要長命百歲喔。

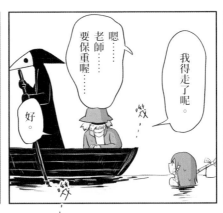

嗯……老師……要保重喔……

我得走了呢。

好。

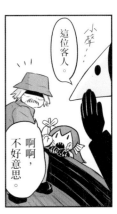

這位客人。

啊啊，不好意思。

小睜

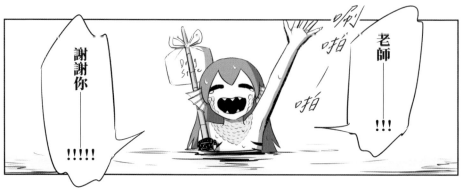

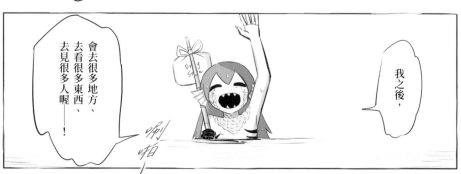

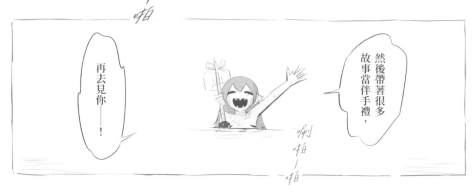

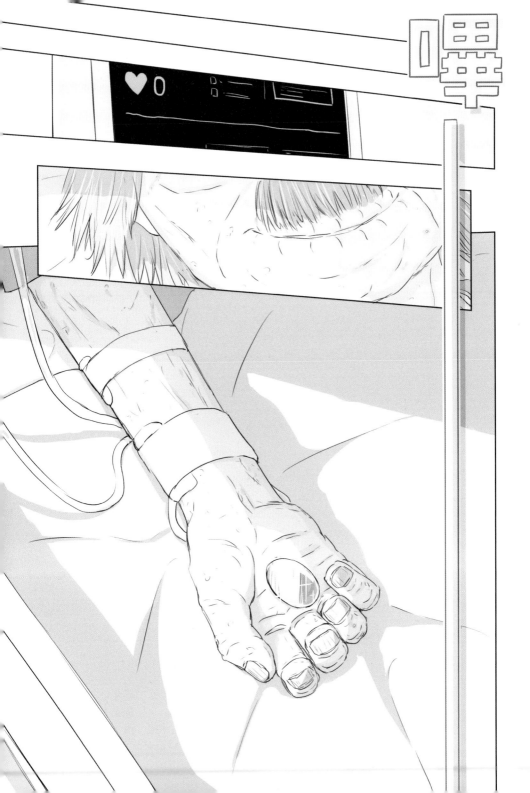

話 語
ことば

 平裝本叢書第552種
アボガド6作品集 11

作者─アボガド6（avogado6）
譯者─蔡承歡
發行人─平雲
出版發行─平裝本出版有限公司
台北市敦化北路120巷50號
電話─02-27168888　郵撥帳號─18999606號
皇冠出版社（香港）有限公司
香港銅鑼灣道180號百樂商業中心19字樓1903室
電話─2529-1778　傳真─2527-0904
總編輯─許婷婷　執行主編─平靜
責任編輯・手寫字─蔡承歡　美術設計─嚴昱琳　行銷企劃─鄭雅方
著作完成日期─2022年　初版一刷日期─2023年8月
初版三刷日期─2024年5月
法律顧問─王惠光律師
有著作權・翻印必究
如有破損或裝訂錯誤，請寄回本社更換
讀者服務傳真專線─02-27150507
電腦編號─585011　ISBN 978-626-97354-7-1
Printed in Taiwan
本書定價─新台幣380元 / 127元

國家圖書館出版品預行編目資料

話語 / アボガド6 著；蔡承歡 譯.
--初版. --臺北市：平裝本, 2023. 08, 192 面；21×14.8公分. --
（平裝本叢書；第552種）
（アボガド6作品集；11）
譯自：言葉
ISBN 978-626-97354-7-1（平裝）

皇冠讀樂網　www.crown.com.tw
皇冠 Facebook　www.facebook.com/crownbook
皇冠 Instagram　www.instagram.com/crownbook1954/
皇冠蝦皮商城　shopee.tw/crown_tw